日文版編者：Graphic 社編輯部｜宮後優子
中文版編者：卵形｜葉忠宜、臉譜出版編輯部
統籌、設計：卵形｜葉忠宜
內頁編排：葉忠宜、牛子齊
責任編輯：謝至平
行銷企劃：陳彩玉、朱紹瑄
發行人：涂玉雲
出版：臉譜出版

發行：英屬蓋曼群島商家庭傳媒股份有限公司城邦分公司
台北市中山區民生東路二段 141 號 11 樓
讀者服務專線：02-25007718；25007719
二十四小時傳真服務：02-25001990；25001991
服務時間：週一至週五上午 09:30-12:00；下午 13:30-17:00
劃撥帳號：19863813 戶名：書虫股份有限公司
讀者服務信箱：service@readingclub.com.tw
城邦網址：http://www.cite.com.tw

香港發行：城邦（香港）出版集團有限公司
香港灣仔駱克道 193 號東超商業中心 1 樓
電話：852-25086231 或 25086217 傳真：852-25789337
電子信箱：hkcite@biznetvigator.com

新馬發行：城邦（新、馬）出版集團
Cite(M)Sdn. Bhd.(458372U)
41, Jalan Radin Anum, Bandar Baru Sri Petaling,
57000 Kuala Lumpur, Malaysia.
電話：603-90578822 傳真：603-90576622
電子信箱：cite@cite.com.my

一版一刷 2018 年 2 月
ISBN 978-986-235-642-5
版權所有‧翻印必究（Printed in Taiwan）
售價：450 元（本書如有缺頁、破損、倒裝，請寄回更換）

日文版工作人員
設計：川村哲司、磯野正法、高橋倫代、齋藤麻里子
（atmosphere ltd.）
DTP：コントヨコ
總編輯：宮後優子

本書內文字型使用「文鼎晶熙黑體」 ARPHIC
晶熙黑體以「人」為中心概念，融入識別性、易讀性、設計簡潔等設計精神。在 UD(Universal Design) 通用設計的精神下，即使在最低限度下仍能易於使用。大字面的設計，筆畫更具伸展的空間，增進閱讀舒適與效率！從細黑到超黑(Light-Ultra Black)漢字架構結構化，不同粗細寬度相互融合達到最佳使用情境，實現字體家族風格一致性，適用於實體印刷及各種解析度螢幕。TTC 創新應用－亞洲區首創針對全形符號開發定距(fixed pitch)及調合(proportional) 版，在排版應用上更便捷。 更多資訊請至以下網址：www.arphic.com/zh-tw/font/index#view/1

字誌

TYPOGRAPHY

04

ISSUE

國家圖書館出版品預行編目（Cataloging in Publication）資料

TYPOGRAPHY 字誌‧Issue 04 手寫字的魅力；
Graphic 社編輯部｜宮後優子、卵形｜葉忠宜、臉譜出版編輯部編—版—
台北市：臉譜出版：家庭傳媒城邦分公司發行，2018. 2
140 面；18.2 x 25.7 公分
ISBN 978-986-235-642-5(平裝)

1. 平面設計 2. 字體
962 106024343

FROM
THE
CURATOR

《Typography 字誌》來到 2 週年了。這一期的主題是手寫字／手繪字，由於我平常在做設計時鮮少用到手寫字型或是手繪字，所以在製作這期時其實就像初學者一樣，也從中學習到很多。

說到手繪字，除了趣味性以外，也連帶牽動著許多常民文化的表現。從日本的相撲文字、手寫招牌文字，到台灣的手寫楷體、黑板文字、傳說中的水河體，再至深具香港代表性的北魏書法等，都在這期內容有所介紹。雖然我相信民間還有更多更多的奇字異事，無法在這裡一一探究收錄，但希望先藉由這些簡單的案例，各位讀者也會開始對我們日常生活中所出現的文字感到好奇，進而想了解更多自己身處環境中的魅力。當然，不只是手繪字，對於中、歐、日手寫電腦字型不熟悉的讀者，也能透過這期的字型嚴選介紹有更多深入了解。

另外，為了配合這期的主題，我們也特地請到以獨特手繪字著稱的日本知名設計師平野甲賀先生來設計這一期的海報贈品。本期為了顧及內容品質，製作工時比預期延宕，對等候多時的讀者甚感抱歉，還希望各位讀者都能透過本期內容，體會到手繪字／手寫字的魅力！

卵形・葉忠宜 2018 年 2 月

004

正受矚目的字體排印設計　　　　　　　　**Visual Typography**

017

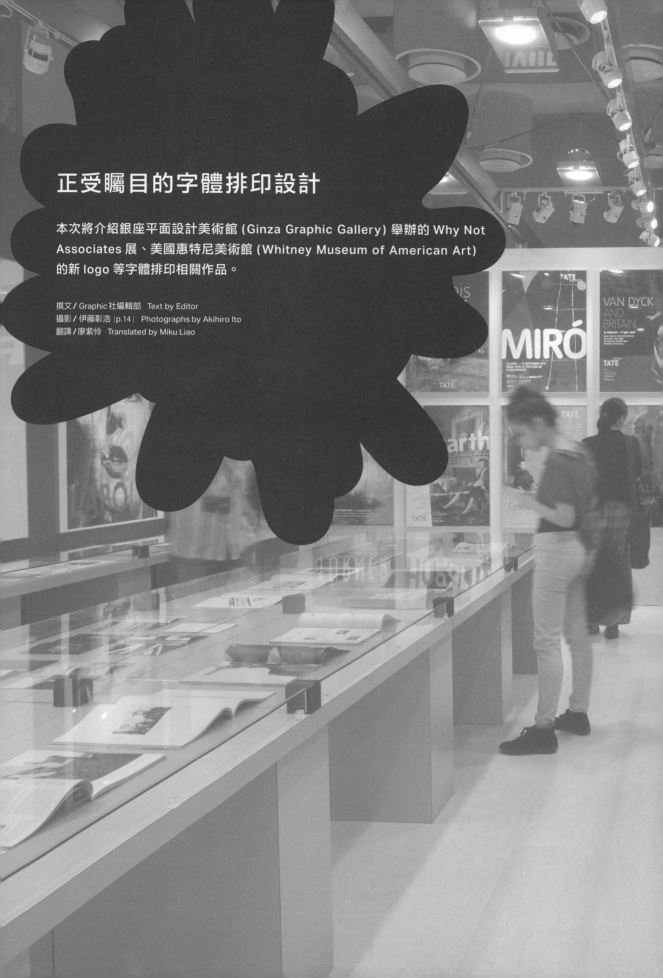

正受矚目的字體排印設計

本次將介紹銀座平面設計美術館 (Ginza Graphic Gallery) 舉辦的 Why Not Associates 展、美國惠特尼美術館 (Whitney Museum of American Art) 的新 logo 等字體排印相關作品。

撰文／Graphic 社編輯部　Text by Editor
攝影／伊藤彰浩〔p.14〕　Photographs by Akihiro Ito
翻譯／廖紫伶　Translated by Miku Liao

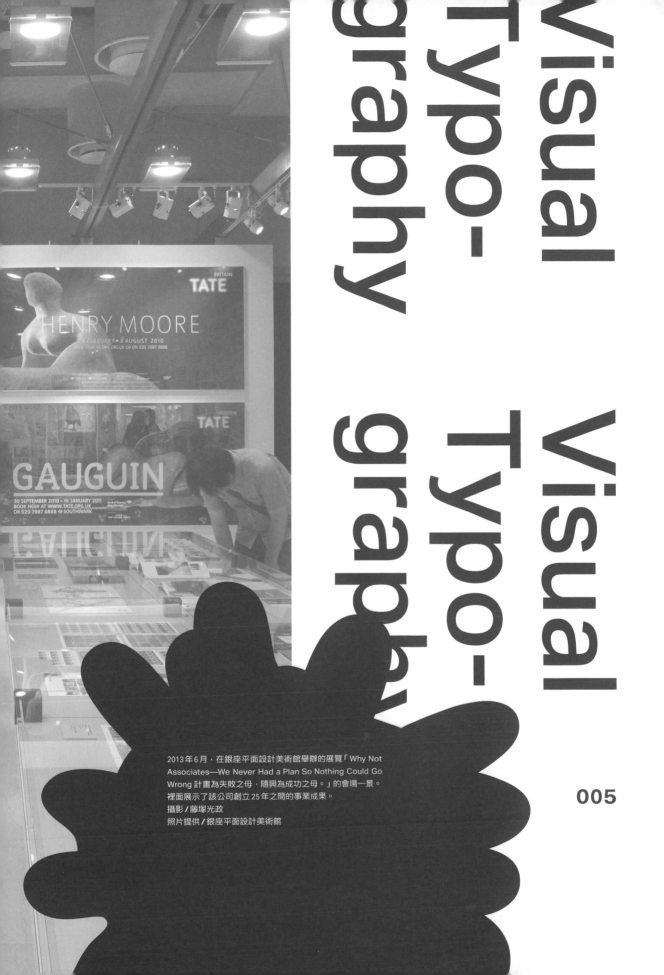

Visual
Typo-
graphy

Visual
Typo-
graphy

Visual
Typo-
graphy

2013 年 6 月，在銀座平面設計美術館舉辦的展覽「Why Not
Associates——We Never Had a Plan So Nothing Could Go
Wrong 計畫為失敗之母，隨興為成功之母。」的會場一景。
裡面展示了該公司創立 25 年之間的事業成果。
攝影／藤塚光政
照片提供／銀座平面設計美術館

005

1

VIER
比利時 VIER 電視台形象識別設計和專用字型

By Why Not Associates

────成為電視台門面的新識別設計────

位於倫敦，創立至今將滿30週年的設計公司「Why Not Associates」（以下簡稱為「WNA」），於2013年時曾在銀座平面設計美術館舉辦了25週年成果展。本次想為大家回顧介紹的是該次展覽中，兩件跟字體排印設計有關的作品。

首先是比利時的民營電視台「VIER」的形象識別系統。VIER 原本是官方名稱為「VT4」的電視台，2011年被 Woestijnvis and De Vijver Mediaholding 這家製作公司接管之後，為了改頭換面，經營團隊將電視台名稱改成「VIER」（比利時語中「4」的意思）。之後，在委外製作新形象的識別設計競標中，由 WNA 勝出，並在2012年4月進行第一次提案。

在 WNA 的所提出的草案中，被選中的是形似電視畫面的輪廓，再加上字幅窄、線條細的無襯線字體

的組合。本來是預定使用現有的字型，不過，由於這類字型在解析度較低的電視畫面上無法顯示文字細部結構，因此決定製作全新的字型。整體的製作時間大約是3個月，於是，新的識別標誌從2012年9月17日開始出現在電視上。

WNA 的創始者之一，同時也擔任 VIER 專案美術指導的安迪・阿爾特曼 (Andy Altmann)，針對製作電視台專用字體方面發表了以下的看法。「雖然像 Channel 4 這類英國電視台都有自己專用的字體，其他歐洲國家擁有專用字體的情況並不普遍。不過，在影音頻道大量增加的情況下，我認為製作電視台專屬的原創字體，也是一種打造獨特品牌的方法。」

當衛星轉播及網路播放頻道迅速增加，像這樣打造獨特的識別設計，也許會成為今後的趨勢。

ABCDEFGHIJKLMNOPQRSTUVWXYZ
1234567890
&.,/-(){}:;?!<>€£$@ÃÅÄÞßŒ‰™

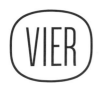
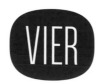

VIER 的專用字體「Vier Regular」和 Logo。設計時特別細心考量，讓文字即使呈現在螢幕上也不會變形。字體設計成縱長型是為了在 Logo 裡盡可能放大「VIER」這幾個字。

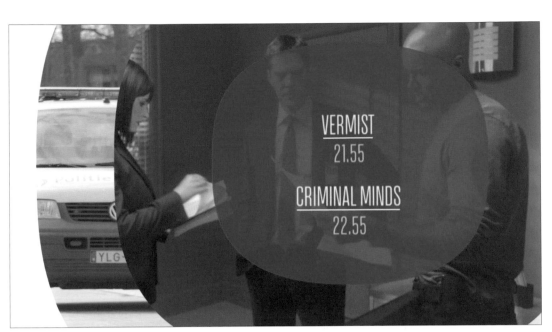

在節目之間播放的小短片。

只要使用統一的 Logo 及專用字體，就有可能成為觀眾在打開頻道瞬間就能認出來的強大辨識系統。

Visual Typography

2

Audi 奧迪廣告短片
By Why Not Associates

Why Not Associates

由安迪・阿爾特曼（Andy Altmann）和大衛・艾理斯（David Ellis）、霍華德・格林哈爾希（Howard Greenhalgh）這三位英國皇家藝術學院（Royal College of Art）的同屆畢業生於1987年共同創立。創立至今已近30年，以製作超越字體設計傳統框架的創新作品而聞名。曾和戈登・楊（Gorden Young）聯手打造藝術作品「Comedy Carpet」（在字誌01中有詳細介紹），並在2012年東京TDC中榮獲Grand Prix大獎。
http://www.whynotassociates.com

可從 WNA 的官網上觀賞 AUDI 的影片。 http://whynotassociates.com/motion/bbh-audi

How to Make

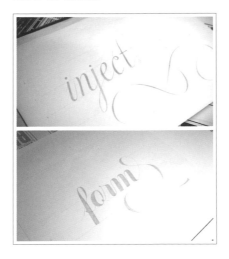

 1 將「Function in an Elegant Form」等文案用鉛筆描繪成草稿。

↓

 2 使用墨水筆將鉛筆草稿描繪成線稿後再進行掃描。

↓

 3 使用字型編輯工具「FontLab Studio」開啟步驟 2 的掃描檔，然後順著字體輪廓拉路徑。

↓

 4 向 3D 動畫師說明文字如何出現。這是當時的說明書。

↓

 5 3D 動畫師使用 After Effect、Cinema 3D 等軟體讓文字檔動起來，做成影片。

———————— 創造出高格調世界觀的
書寫字體影片————————

此篇延續上篇內容，為各位繼續介紹 WNA 的作品。WNA 在奧迪汽車公司的 Sponsorship Idents (用來宣傳該企業是贊助廠商的小短片) 系列中，也使用了充滿魅力的字體排印創作。

這是一個以小型競賽用多功能車種「Audi Q3」本身的金屬、皮革等素材為基礎，描繪出關於高雅、功能、車子外型等宣傳文字的小短片。這是他們接下廣告公司「BBH London」的委託案，影片共有八款，長度各為 15 秒，在鋼琴與弦樂器的演奏及女性的優美歌聲中，以優雅的書寫體寫出宣傳文字。「整體概念是『Function in an Elegant Form』(蘊藏在高雅形體中的功能性)。由於在美感上必須結合機械工學，因此我們將 Audi Q3 的製造素材以典雅方式加以運用，並做成影片。」安迪 · 阿爾特曼說。

實際製作時，一開始是先把字體排版的樣式和音樂決定好，然後針對搭配音樂來書寫文字的動作做出粗部決定。文字的外型和動作指定，以及素材的視覺效果製作方面，是由 WNA 來執行的。至於接下來以 3D 方式讓文字動起來的部分，則由其他公司的動畫師來負責。只要在官網上觀賞這部影片，就會發現文字動作和音樂是完全同步的，看起來相當舒服，也和 Audi Q3 的優雅和高級感非常契合。

在銀座平面設計美術館舉辦的展覽中，也展示了許多文字的原始草稿。這些草稿都是 WNA 的員工親手描繪的。這是他們在經歷大量辛苦的手繪過程之後，精心完成的傑作。

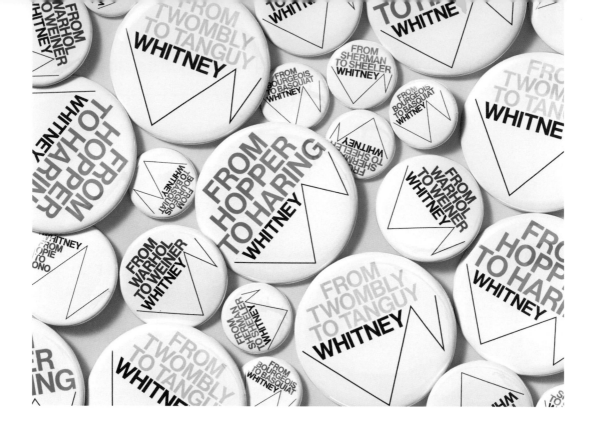

Visual Typography

3

A New Graphic Identity for The Whitney Museum of American Art

**By Experimental Jetset and
The Whitney Museum of American Art**

美國惠特尼美術館的新形象識別設計

Experimental Jetset

1997 年成立於阿姆斯特丹的平面設計公司。曾為重新整修的阿姆斯特丹市立博物館（Stedelijk Museum Amsterdam）設計形象識別系統。http://www.experimentaljetset.nl

惠特尼美術館設計部

設於美術館內的設計部門。負責館內所使用的海報、導覽手冊、文具周邊等用品的設計工作。http://whitney.org

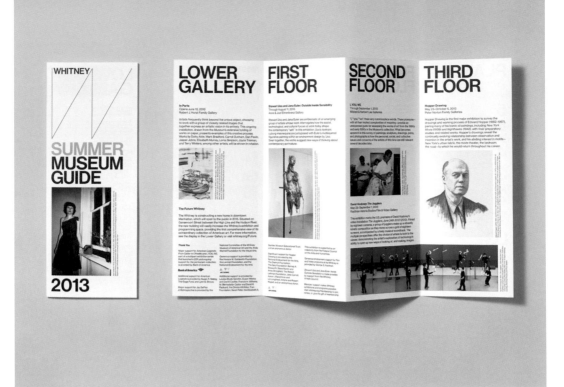

左頁：Responsive W 的圓形徽章。

右頁：介紹展覽及活動時程的導覽手冊。僅使用字重為 1 的大寫字母，因為幾何形狀的大寫字母較符合 Responsive W 的美感。

照片提供 / 惠特尼美術館 （p.10–13）

Photographs by Jens Mortensen

─────── 自由自在又變化多端的 W ───────

惠特尼美術館以收藏許多愛德華・霍普 (Edward Hopper) 的作品而聞名，是專門收藏美國現代藝術作品的美術館，它在 2015 年搬到紐約市中心，同時也將館內的識別設計全面換新。館方從 2011 年開始針對新識別設計進行討論，並委託荷蘭的設計公司「Experimental Jetset（以下簡稱 EJ）」負責圖像方面的設計。2013 年春天，館方正式發表了名為「Responsive W」的 W 型視覺形象設計。

Responsive W 採用形似惠特尼美術館的首字母「W」的曲折線條，可因應各式各樣的使用場合自由改變形狀，具備很大的彈性，透過組成「WHITNEY」或其他單字，形成一種獨特的識別設計。

至於和 Responsive W 一起搭配組合的字體，則是採用 Neue Haas Grotesk（以下簡稱為 NHG）這個字型。館方所使用的並不是 1950–60 年代由瑞士人製作的原始版 NHG，而是由紐約字體設計師克里斯汀・施瓦茨 (Christian Schwartz) 於 2010 年重新設計過的版本。EJ 為我們說明選用 NHG 的理由。

「從惠特尼美術館的歷史中，我們發現到美國與歐洲之間的關聯性。在思考如何表現這個相當有趣的主題時，我連想到了 NHG。原本誕生於歐洲的 NHG 字型，經由美國字體設計師的重新詮釋之後，再由我們歐洲人使用在美國的美術館上。這麼說來，也許就是因為我們是歐洲人，因此才能界定從外在角度看到的美國特質吧！」

目前，美術館員工將這個識別系統廣泛使用在印刷品、美術館周邊商品等各式各樣的產品中。即使品項增加，或使用在任何地方，都能一眼看出是惠特尼美術館的相關產品，已成為一個非常優秀的視覺標誌。

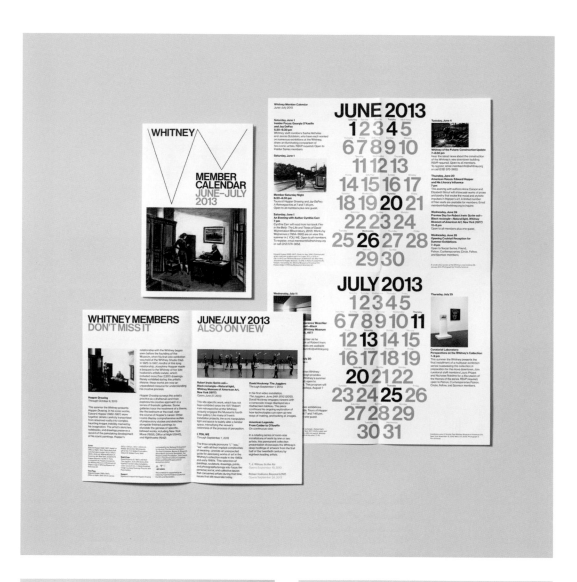

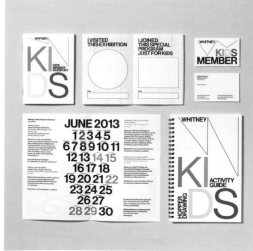

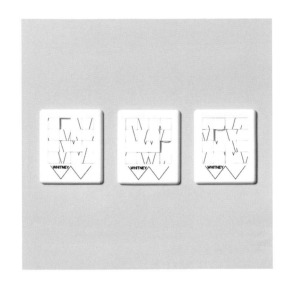

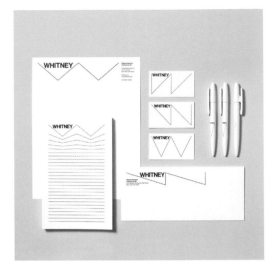

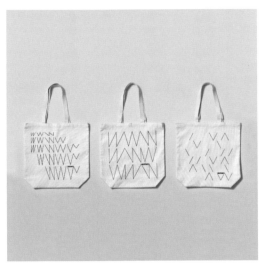

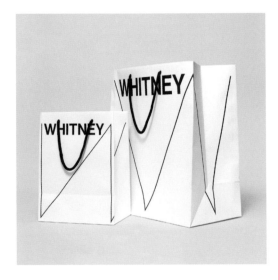

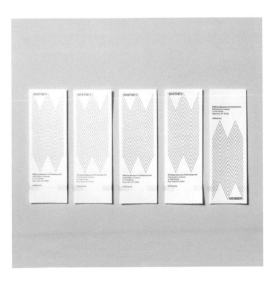

1	4	5
	6	7
2　　3	8	

1. 提供給美術館會員的活動月曆　　　5. 文具用品
2. 專為兒童會員設計的活動表和會員證　　6. 環保袋
3. 專為一般會員設計的活動表和會員證　　7. 紙袋
4. 美術館周邊產品之一的拼圖　　　8. 入場券

Visual Typography

4

字體編排設計雜誌《8 Faces》

8 Faces

By Elliot Jay Stocks

─────────豐富字體排印設計視野的一本雜誌─────────

如果只能選8種字體的話,你會選哪些字體呢?——以這個率直提問為主題的字體排印設計雜誌《8 Faces》,在字體製作和排版設計業者們以及熱愛文字的設計師之間成為了熱門話題。《8 Faces》是2010年由英國編輯兼創意總監艾略特‧傑‧史達克斯 (Elliot Jay Stocks) 所創辦的。正如「8 Faces」這個名稱,每期雜誌都會選出8個人物。刊載內容包括這8個人所選出的8種字體、採訪新聞、個別專欄等等,加上封面和封底一共是88頁。沒有固定的出刊日期,大致是以一年發售兩期的方式來出刊。

德國的老字號字體設計公司 FontFont 的創始者,也就是業界知名的「字體排印之父」埃里克‧施皮克曼 (Erik Spiekermann) 也出現在這本雜誌的創刊號中。之後更陸續選出受人矚目的字體編排印業者及字體設計師登上雜誌,包括世界知名的字體編排情報網站「I Love Typography」的約翰‧波德利 (John Boardly)、熱門字體設計公司 H&FJ 等。

「每期我們都會從字型設計師、字體編排設計師、網頁設計師、插畫家、藝術家、研發人員等各種專業人員中,努力做出平衡感最佳的選擇。」艾略特這樣表示。與其選擇世界知名的人士,他似乎更傾向選出受人矚目的新面孔。艾略特還另外附加了這樣的說明:「我們在選擇上的絕對條件,就是必須對字體本身或字體編排設計有獨一無二的熱情」。

此外,《8 Faces》還提供平裝紙本版及可用平板電腦等裝置來閱讀的 PDF 版兩種版本。購買平裝版時,也會同時獲得下載 PDF 版本的權限。讀者可根據時間、地點、場合自由選擇,不受限制地閱讀任何一種版本。平裝版每期的印量限定為2000本。完售後則可到《8 Faces》的官網購買 PDF 版。

只要閱讀《8 Faces》,一定會沉浸在發現未知的新字體,以及每個人對於文字的熱情等豐富的字體編排世界中。雖然《8 Faces》在2014年5月發行第8期後暫告一段落,但後續由於讀者反應熱烈,官網上已宣告將發行完整收錄8期雜誌內容的合訂精裝版《8 FACES: COLLECTED》,並將額外收錄數篇特別專訪以及邀請 Erik Spiekermann 撰寫序文,預計於2018年初推出,定價為49英鎊 (約新台幣2000元),目前已可於官網上訂購。

2013年5月發行的「issue #6」的內頁,專訪了西蒙‧沃克 (Simon Walker) 及他所選出的8種字體。

《8 Faces》官方網站:http://8faces.com
《8 FACES: COLLECTED》訂購頁面:http://www.8faces.com/shop/8-faces-collected

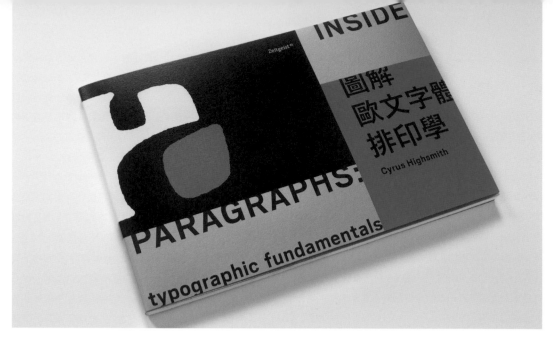

《圖解歐文字體排印學》。

Visual Typography

5
Zeitgeist

By oval-graphic & Faces Publications

Zeitgeist 03 Zeitgeist 02 Zeitgeist 01

完全聚焦於平面設計領域的「設計書系」

在 2017 年由卵形工作室與臉譜出版社合作成立的「Zeitgeist」書系,是一個以 Typography 為主軸、完全聚焦於平面設計領域的「設計書系」,選書範疇除了字體與排版外,也將涵蓋色彩、歷史、設計思考等層面。在歐、美、日等先進國家有許多平面設計相關的經典著作,曾對全球的設計發展產生過莫大影響,台灣至今卻未曾引進,這類大師經典將會是此書系的主要選書方向之一。此外,也會精選以知識性、工具性為導向,磨利技術的設計實務相關作品。

「Zeitgeist」一詞源自德語,意為「時代精神」,也就是一個時代的氛圍及社會思潮。現今「Zeitgeist」一詞涵蓋的範圍,除了文化、學術、科學、精神和政治方面,「設計」也可以說是其中不可或缺的元素。

例如:字體就可說是一種時代精神的體現,從字體的骨骼結構或筆畫元素中,可以觀察出某個特定時代的影子,抑或是特定區域的風情。隨著不同媒介、載體的出現,字體也會因應產生不同的樣貌,因此,即便是現代的字體,也可以從中發現其歷史脈絡的累積。這個書系的初衷即是把「Zeitgeist」的概念帶入平面設計範疇中——理解如何將過去設計經典中的元素應用至現今設計,進而延伸成未來設計發展的基礎,期盼讀者能透過此書系進一步理解各個時代的設計思潮與演進,並從知識工具導向的設計書籍中釐清設計的基本。此書系規畫每年出版兩本書籍,目前已出版《圖解歐文字體排印學》,預計於 2018 年會陸續出版《Emil Ruder:本質》、《字體排印設計系統》。

01
手寫文字篇：探訪手寫文字

2
手寫字型篇

特輯——手寫字的魅力

由於電腦的普及，現代實際動手書寫的機會變少了。但手寫字有著電腦字型無法取代的力量與個性，有其獨特的魅力，在近兩年來重新受到了大家的矚目與喜愛。因此本期字誌特別以「手寫字」為主題，帶各位前往各種手寫字的誕生現場，並為各位介紹手寫字體的製作過程。

017

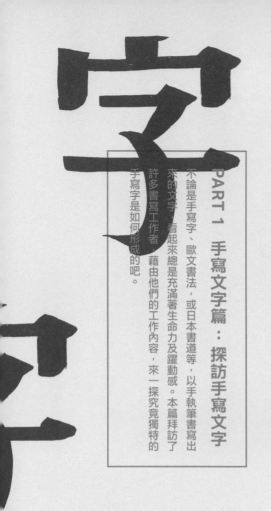

PART 1 手寫文字篇：探訪手寫文字

不論是手寫字、歐文書法，或日本書道等，以手執筆書寫出來的文字，看起來總是充滿著生命力及躍動感。本篇拜訪了許多書寫工作者，藉由他們的工作內容，來一探究竟獨特的手寫字是如何形成的吧。

誌 01

葉竹雄

台灣招牌文字師傅

75歲，在台北重慶北路經營藝大廣告．藝大畫廊已42年。最後一代能徒手寫出招牌文字的老師傅。

攝影・撰文 / 柯志杰　Photographs & Text by But Ko
取材協力 / 賴信宏　Interview Cooperation by Wu-Liou Lai

在油畫、招牌的世界走過了一整個甲子

接過葉老闆的名片，除了中文名字外，令我好奇的是旁邊還寫著日本的姓名——在這背後，是老闆幼年坎坷的人生。

1943年出生於台南的葉先生，生父是日治時期從日本本土到台灣工作的公務員，由於戰後所有日本人必須引揚回國，葉先生只能與生母相依為命，盡快投入職場養家。由於喜歡繪畫，17歲從南二中畢業後，他直接進入廣告公司當學徒，像是電影看板、樓房的外牆廣告等都是當時的主要工作。當年的外牆廣告是必須直接爬上竹子編的鷹架，在4-5樓的高度上直接作畫的。而電影海報則是將海報分割畫在一塊塊帆布上，畫好之後再拼貼在看板架上。一大面電影海報無論是圖像或文字，都是由一位師傅一手包辦。聽說當時畫電影廣告的師傅還是較受尊重的，與其當電影院員工畫圖，不如照每張圖收錢還比較划算，有時候電影票房好還能多拿到一些獎金。

在台南做了12年左右後，他上台北自己開了畫廊。40年前的當時，還有許多較講究的客戶，人像、藝術品有一定市場，然而隨著社會愈來愈功利化，開業5-6年後漸漸感覺純粹靠畫廊生意無法支撐營運，只好重拾廣告業。近年電腦普及，也沒有手寫招牌的業務上門了，只有偶爾來個寫鐵捲門的案子，不過也非常少，「現在開店是開身體健康的」。最近主要剩些零星畫遺像的工作，老闆感慨說：「以前畫活人，現在都在畫死人。」

這次請老闆照他最習慣的字體風格寫字，對於字體、文字大小，全部沒有指定。「要打好格子，這樣每個字大小才會一樣。」葉先生說。「我不擅長寫書法體，要寫書法的話，要拿範本給我看，我就可以照畫出來。如果要徒手寫的話，就是寫藝術字，也就是老宋體，這就是不用打草稿的。現在都很難找了啦，只有我們這一代的才有辦法。」

0：由於現在主要是油畫工作，寫字案件極少，加上平常工作不是寫在紙上，
所以使用新的水彩筆跟廣告顏料示範。

1：開始打格子。

2：格子打完。老闆畫的格子是細長而非正方的。

3：橫筆部分以徒手直接繪製，依然筆直。

4：較粗的豎筆先畫出外框後再塗滿內部。

5：鉤筆的尖端要小心修整。

6：「字」字完成。

7：言字旁多筆橫線的空間佈局一樣是徒手繪製，沒有打草稿。

8：橫筆末端讓畫筆微彎，再勾勒出三角收筆。

9：修飾一下起筆處形狀。

10：雖然是老宋體，不過右下「心」的造型真的是藝術字的味道。完成！

0	5	8	
1	3	6	9
2	4	7	10

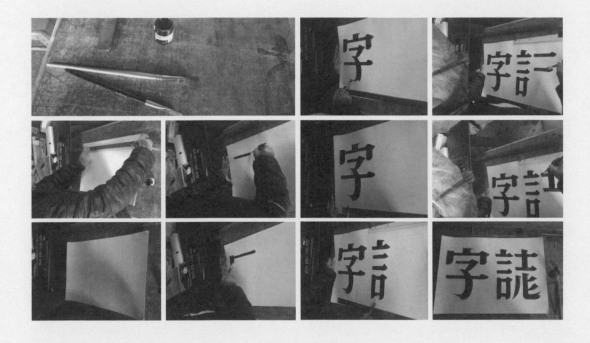

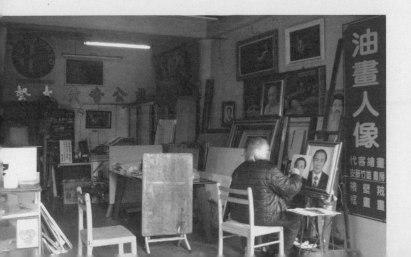

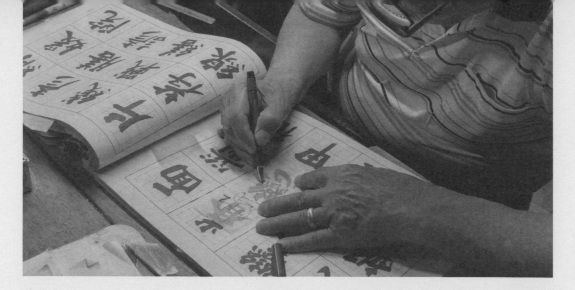

劉元祥

02 一套流傳世界的書法字型

在偶然的一次採訪，我們在大稻埕「柏祥號」採訪鐵皮刻字時，注意到老闆拿出一本年代久遠，已經翻到破爛的字帖《商用字彙：楷書》，老實說，當下簡直是驚喜到不知如何反應了。為什麼呢？因為，字帖裡的字與台灣大街小巷裡招牌裡最常出現的楷書，幾乎是一模一樣。

攝影・撰文 / 柯志杰 Photographs & Text by But Ko

靠著書名的線索，我們找到位於台北市中正區的文史哲出版社，得知《商用字彙》是已故的劉元祥先生的大作。更意外的，經店老闆的口中才得知，劉元祥先生除了「楷書」篇，還留下了「顏體」、「分書（隸書）」、「行書」等作品。翻開每一本都再次驚喜：「哇！終於找到了！」

劉元祥，字大鏞，山東濰縣人，1924年生。善於書法的劉元祥，雖然沒有辦過展覽或賣過字畫，但在業界似乎頗有名氣，曾在台北市政府替長官寫書法（婚喪喜慶紅白帖、匾額、輓聯類），也常有招牌店、出版社請劉元祥提字。文史哲出版社彭老闆就是透過關係請劉元祥為書封題字而建立交情的。

大約在1970年代，劉元祥整理了自己的字稿，出版了《商用字彙》系列套書，後來又找上了彭老闆替他再版。聽說，北台灣的招牌店紛紛購入此套字帖，小有名氣。

在書的前言裡，劉元祥明確提到「本字彙為一工具用書，專供招牌廣告業者參考使用。故書寫時在求筆畫均勻，結構方整，字形大小統一；與正宗書法異趣」。可以說，劉元祥本人非常清楚字型需要適合自由組合使用，與書法有別，而這本字帖，完全是用「字型」的概念在書寫的。每個字力求大小均勻整齊，任何字可以自由組合，看起來都勻稱。這也是《商用字彙》與市面上一般書法字帖最大的不同。尤其是直接從古代書法名家的拓本來集字使用時，就很容易面臨到文字粗細不一，無法理想對齊的問題。

1990年代，Windows 95的暢銷，使電腦快速普及到辦公室與每個家庭，電腦字型成為市場上急需的商品，而許多字型公司也如雨後春筍般成立。其中部分廠商如金梅、中國龍，並無實際培養字體設計師，只想著如何快速投入商品到市場，於是找到了廣告業界出名的《商用字彙》，直接翻製成電腦字型。

這些擅自翻製成電腦字型的產品頗有侵權之嫌，實際上字型品質也不太好。不過由於這些字型搶下了進

入市場的先機，就這樣快速滲透到最早期的繁體中文書法字型市場。畢竟華人的招牌就是喜歡用毛筆題字的感覺，所以不只在台灣，即使到了港澳、新加坡，甚至是到東南亞或是歐美，各地的華人街都能發現它的蹤跡。

即使是風行北魏楷書的香港，至今仍沒有完整一套北魏楷書的電腦字型，但劉元祥的楷書卻意外地迅速流傳到全世界。或許機運就差在劉元祥先生把字帖集結成冊這點吧。

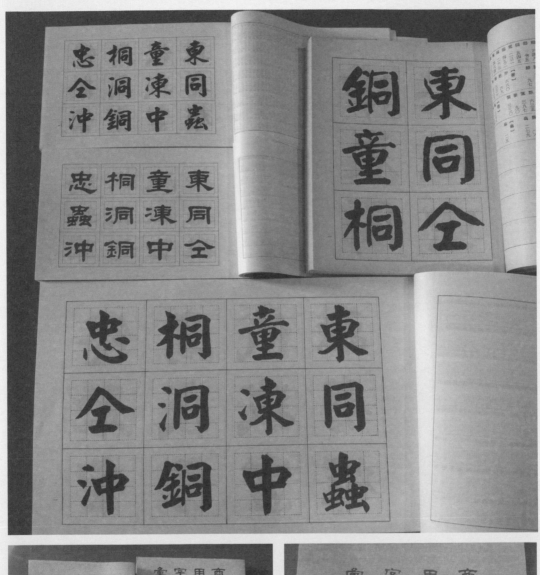

《商用字彙》全系列書封與內頁。

所謂「顏體」，或稱「顏楷」，在書法上是指中國唐代書法名家顏真卿的書風。

而「顏體」在電腦字型中也自成一系，中文字型廠商多半都有推出自己的顏體。有趣的是，在書法史上，知名的書法名家不只有顏真卿，還有王羲之、歐陽詢、柳公權……，為什麼鮮少聽過後面這些風格的字型產品，卻每家廠商都推出了顏體呢？

整體來說，顏真卿楷書的風格，工整端正，中宮放鬆、文字渾圓、筆畫飽滿，確實較符合字體的需求。但回過來說，電腦字型的「顏體」，與顏真卿留下的字帖，怎麼看起來有點像又不太像呢？

顏真卿字帖與劉元祥顏體及其他電腦字型顏體的比較

| 顏真卿帖 | 劉元祥顏體 | 文鼎顏楷 | 華康正顏楷體 | 蒙納顏楷 |

找到這本《商用字彙：顏體》後，彷彿一切問題也找到了解答。我幾乎相信，現在電腦字型的「顏體」，其實全都是以劉元祥的字為基礎在開發的。像文鼎科技的網站上就有提到，文鼎顏楷是經過劉元祥先生授權後，再由字體設計師重新製作的。其他各家顏楷，即便是詮釋方式各有不同，但從轉折處的處理方式、尾端開岔的捺筆等特徵，仍都看得出劉元祥的影子。可以說是劉元祥定義了今日數位字型顏體的樣式。甚至可以說，正是因為《商用字彙》出版了〈顏體〉這一本，在第一波中文字型潮的時代誤打誤撞成為電腦字型後，進而影響了每個字型公司都爭先恐後製作了自己的顏體，而它們又全都以劉元祥的詮釋版本為基底。就這樣，「顏體」在因緣際會下於數位字型中自成了一個體系。反而是王羲之、歐陽詢，或是在香港流行的北魏楷書這些書法風格在數位字型中消失，這可能也只是因為沒有一本像《商用字彙》這麼好用的字帖存在吧？

| 楷書 | 行書 | 隸書 | 顏體 |

此外世界各地的華人聚集地都喜歡在招牌上使用書法字體，而近 20 年以電腦字型新製的招牌大量使用了劉元祥的字體，尤其是台灣政府單位的機關銘版，都熱愛使用劉元祥楷體。

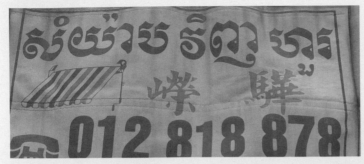

束埔寨 金邊

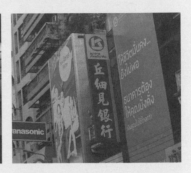

馬來西亞 吉隆坡

束埔寨 金邊

束埔寨 金邊

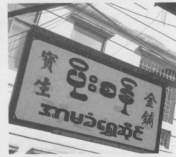

泰國 曼谷

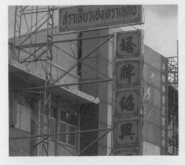

泰國 曼谷

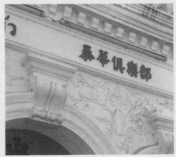

泰國 普吉鎮

緬甸 仰光

越南 胡志明市

越南 胡志明市

梵蒂岡

03 王水河手繪圓體

王水河先生是台灣傳奇的藝術家。作品橫跨油彩、室內設計、建築、雕塑、標誌設計以及字體設計。工作室曾收的學徒共達400多人，將水河師傅的字體風格散佈全台各地。

採訪·攝影·製圖 / justfont　Interview, Photographs & Drafting by justfont
文章整理 / 李宇恩·駱筱尹　Text Integration by Yu-En Lee, Xiao-Yi Lo

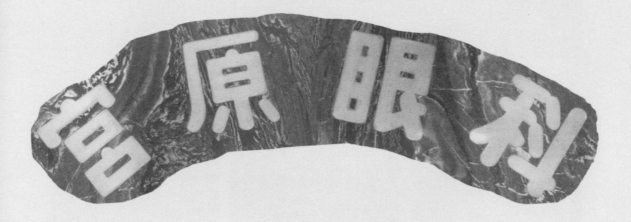

台中的王水河師傅，生於日本大正年間，現年已90多歲，經歷了台灣從舊社會走向現代的轉變，至今仍持續的創作。王水河從小展現藝術天分，14歲就成為看板師傅，在看似無變化的看板字中融進藝術的底蘊，除了文字之外也加入繪畫技術，讓看板更加引人目光，也更精緻，他的作品是非常重要的文化資產。

　　走在台中街區，可以看到許多經典的手繪字舊招牌，像是甜品專賣店「宮原眼科」所使用的字體，就是王水河師傅設計的水河圓體。我們可以觀察到它的造型與現代圓體非常不一樣，現代圓體架構接近正方形、重心低、留白也比較開闊，帶來現代、親切、明

亮的效果；而水河圓體則是長方形、重心高、留白的部分比例較低。從現在的眼光看，這樣的設計有著古典的氣息。

　　水河圓體的特別之處，除了骨架佈局之外還有筆畫的幾何造型。尺規工具以及看板的構圖概念對該字體的影響，更勝於筆墨與書法規則的影響。一般書法會有獨特的筆觸與筆法，變化豐富，每個字都有特別的形狀。但若以尺規做圖的概念設計文字，則通常會無視筆法，看起來機械化，規則性較強，畢竟看板文字基於商標易於辨識的需求，考量的是如何填滿空間，而不是飛舞的視覺效果。

宮原眼科

「宮原眼科」四字就是王水河師傅設計的水河圓體。對照之下，可以感受到不同於現代圓體的古典氣息。

到了現代，電腦字體的使用太方便，可以任意挑選、無限縮放、隨意修正，手繪看板已經比較少人在做了。但對王水河師傅來說，就算是同一風格的字體，也會因為招牌的尺寸而調整成不同的設計，電腦字型的便利性反而破壞了手繪字體的原有設計。就算將水河圓體透過現代技術重建，仍舊只有藝術家自己清楚這個字體最好的樣貌。

電器公司

走在台中街區，可以看到許多經典的手繪字舊招牌。「電、器、公、司」這幾個字，省略了筆畫或改變造型，達到圖案化的效果。

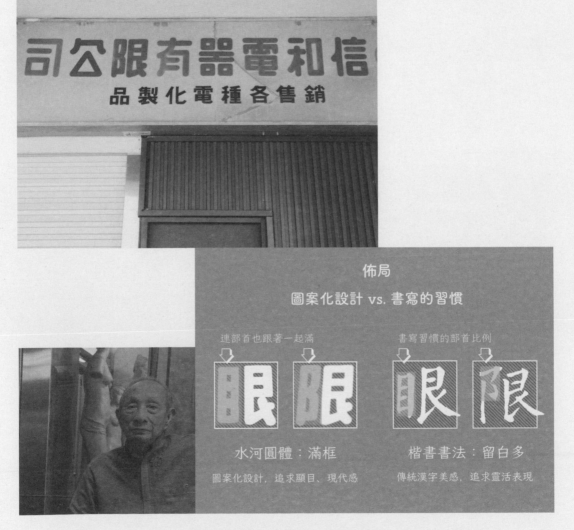

佈局
圖案化設計 vs. 書寫的習慣

連部首也跟著一起滿

書寫習慣的部首比例

眼眼 眼限

水河圓體：滿框　　　楷書書法：留白多

圖案化設計，追求醒目、現代感　　　傳統漢字美感，追求靈活表現

王水河師傅。　　　看板文字基於商標易於辨識的需求，考量的是填滿空間，而不是傳統書法的文字佈局。

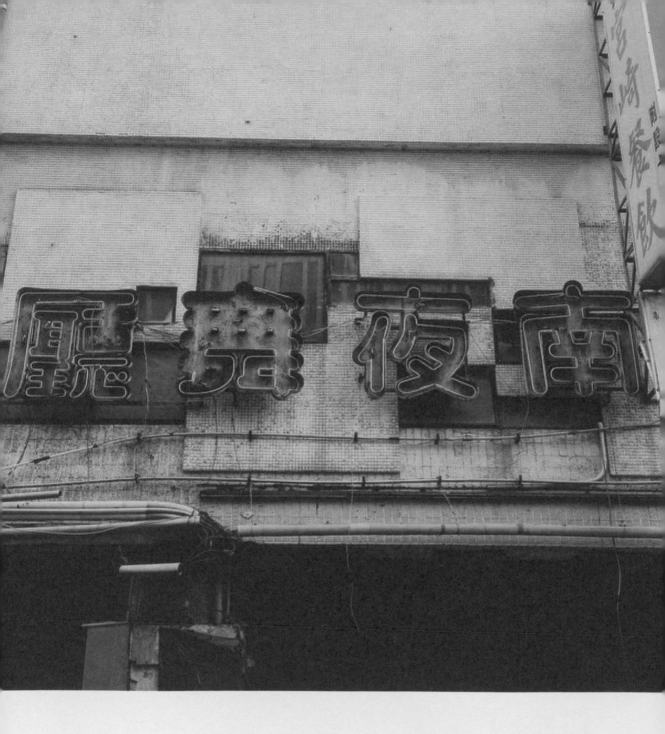

左頁：南夜舞廳從建築設計、室內裝潢到招牌皆由王水河師傅所設計。

右頁：王水河老師的圓體寫法不拘泥正確寫法，佈局活潑。有些是使用日本
或是民間流傳的異體字寫法。

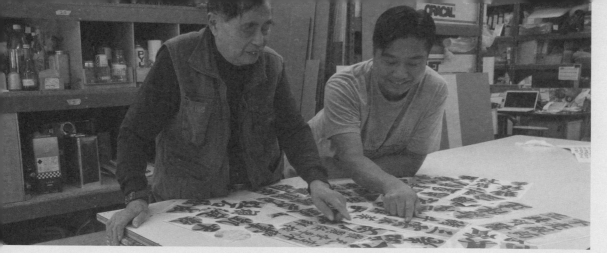

李威與兒子健明。

李伯伯街頭書法復修計劃

04 李漢港楷

香港街頭書法家李漢先生，其字體曾廣泛出現於香港街頭巷尾，他離世前留下了大量墨跡，「李伯伯街頭書法復修計劃」現正努力將其製成字體，成為第一款本地街頭書法家的手寫字體，希望於 2017 年內面世。
https://www.facebook.com/leehonhk/

採訪‧攝影‧製圖 / justfont　Interview, Photographs & Drafting by justfont
文章整理 / 李宇恩、駱筱尹　Text Integration by Yu-En Lee, Xiao-Yi Lo
照片提供 / 李健明　Photographs Provided by Jian-Ming Lee

提到香港，腦中總會浮現出各種生猛有力的招牌，90 年代以前，香港的招牌行業通常是招牌師傅接單後，跑去找寫字師傅（寫字佬）求字。當時，李威做招牌，李漢寫字，兩人是合作多年的好搭檔。大約 1990 年，李漢自覺身體轉差，開始計畫退休，為了讓好友能繼續經營，有計畫的展開書寫字帖的任務，在 1992 年一次交給李威，所有字稿加起來有沉甸甸十多個大資料夾。過了不久李漢過世了，招牌行業也步入數位時代。

若要找出代表香港的字體風格，勢必是緊湊顯眼、力道威猛的北魏楷書，李漢港楷也能看到北魏楷書的力道，個性卻不那麼突出，比較中庸，但中庸的字用途反而更廣，適當的粗細也讓這款字更適合招牌使用。另外，招牌字體的書寫上，為求施工安裝迅速，也避免筆畫拆分後裝錯的問題，寫字佬通常會寫得「筆筆相連」，招牌佬就一整塊切下來，工人也一整塊裝上去，這樣大家都省事，也不容易出錯。李漢港楷正是這樣的例子。

李漢過世前寫的字帖被擺放了 20 多年，直到李威的兒子李健明發現一項能將手寫稿轉成電腦字型的服務，決定把李漢楷書帶進數位時代延續下去。而近年政經局勢的發展下，香港也興起了本土化的意識，越來越多人投入心力挖掘探索具有香港特色的元素。對土生土長的香港人而言，李漢的字是無可磨滅的風景之一，他的字取名「李漢港楷」，正好和廣東話「你看港街」諧音。

修復過程中，字數不夠日常應用所需的部分，李健明善用招牌師傅筆畫組字的本領，參考較傳統的印刷體，保留舊時代氛圍，穩穩地向前，傻傻地做，慢慢將字數擴充下去。即使修復有許多困難，對於將來要以何種形式分享成果也還沒有定見，但現在的他們，只希望把這份厚重的情感傳遞下去，才不辜負當初李伯伯的一片赤誠，也讓純正港味能在數位時代找到新的生命。

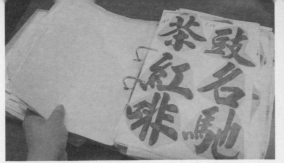
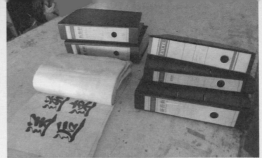

李漢生前所寫的字收藏在這些大資料夾中。

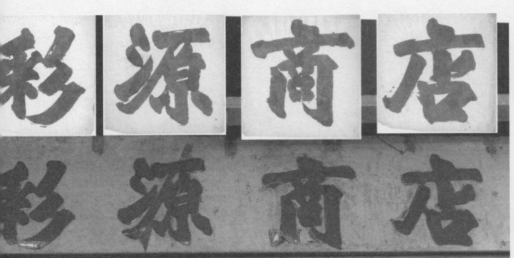

運用李漢所寫的字稿製成的招牌。

李漢港楷　　　　　　　　　金梅毛張楷　　　　　　　　　全真顏體

筆筆相連的李漢港楷，能提升招牌製作的效率，並減少錯誤。箭頭所指部分為割成立體字後組裝時，需要獨立拆分的零件。

參考掃描後的字稿，再以滑鼠徒手修整出理想的文字輪廓。

李健明所修整的李漢港楷打樣稿。

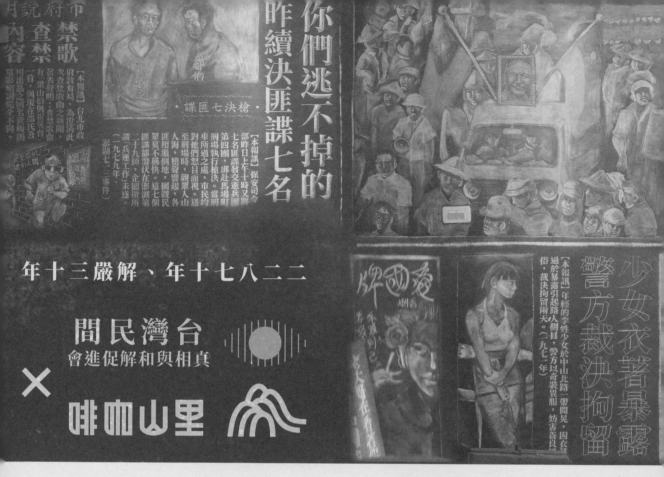

紀念台灣解嚴三十週年專題，虛擬報紙版面重現戒嚴時代情景。

05 媲美印刷的粉筆畫

撰文 / 謝至平　Text by Hsieh Chih-Ping

攝影 / 里山咖啡　Photographs by Satoya Cafe

位於台北的里山咖啡開業至今超過3年。除了供應咖啡與餐點外，更為人所知的是他們對台灣社會議題及文史哲領域的關注，時常舉辦各式相關活動，藏書也相當豐富。2016年2月，店內黑板牆以粉筆繪製了二二八事件詳細時間表，隔年紀念二二八受難藝術家陳澄波時，更以粉筆臨摹畫作，並與日星鑄字行合作，以板書寫出日星初號楷體，媲美印刷的極高完成度引起廣大回響。本期字誌團隊即趁新專題施工期間前往採訪兩位老闆暨駐店藝術家翁俊儒與陳建州，一

探這面手繪粉筆牆的發展始末與實際繪製情形。

在開業前，老闆們就有透過這間店推廣社會公民議題的構想，隨著相關資訊曝光所需空間越來越大，一進店門右手邊的這塊黑板牆，從原本用來彩繪菜單，日漸變成以議題傳達為主的專題版面，除了二二八事件外，性 / 別意識、台灣勞工處境等也都曾是牆上的主角。像這樣的專題目前一年約有2~3檔，皆會先由內部確定主題，再決定要找適合單位合作或者自行籌畫。而本次字誌前往採訪的新專題，是為了紀念台

臨陳澄波〈嘉義街外〉

二二八事件受難藝術家陳澄波紀念專題。

灣解嚴30週年與台灣民間真相與和解促進會（下稱「真促會」）共同策畫的活動。在4月確定方向、6月底和真促會開會討論後，他們決定以重現當時報紙版面來還原戒嚴時期的生活感受與政治氛圍。在這份虛擬的《光復日報》中，「蔣府千歲王船」、「少女衣著暴露拘留」都臨摹自實際歷史照片，文字也是由史實紀錄改寫，力求戒嚴時代官媒的真實再現，邀請觀者反思當前台灣的民主境況。

負責黑板牆繪製的俊儒與建州，同時也是里山咖啡的創辦與經營團隊成員。大學主修美術的俊儒，原就負責店內美術設計，黑板牆的版面規畫及繪製即由他統籌，而建州則是負責文字部分的施工。為了正確且清楚傳達訊息，字體與版面必須相當工整，因此俊儒與建州決定以投影方式描繪。首先，俊儒會先以 Illustrator 繪製草圖，將牆面空間精確等比縮至電腦中，牆上插座等也得如實標於稿上。完成設計草圖

後，他們即會利用非營業時間（晚上9點至隔天早上10點前）進行施工。所需工時依複雜程度而定，本次專題原預估工時為50小時，但實際最後只用了26小時左右，他們表示這與經驗的累積有很大關係。

上工時，圖像與文字會分頭同時繪製。圖像部分，對美術底子深厚的俊儒來說，比起照著投影描繪，直接參考圖片臨場發揮反而更有效率也更自然。一開始俊儒嘗試以粉彩畫的方式繪製，但發現粉彩畫與粉筆畫究竟還是不同，無法完全套用，因此嘗試了許多其他工具，到現在主要運用的畫材有粉筆、炭精筆與石筆。炭精筆軟、好下筆，但相當易斷；由滑石製成的石筆相對較硬，畫得上任何平面，但缺點是要畫出和炭精筆一樣的白度得很用力，且會留下刻痕。除了使用畫材外，俊儒也會利用手指或乾的水彩筆將粉推開，做出各種效果。俊儒說，粉筆畫其實可以想成概念相反的炭筆畫：亮處要加色，暗處要將顏色洗掉。

建州最喜歡寫的「為」字。

文字部分，建州為求工整會直接以削過的粉筆或炭精筆照投影字體描框後填色。書寫文字的難度在於粉筆很軟且容易磨鈍，因此筆觸要輕以減少磨損，而書寫於垂直面的懸腕感也與平面大不相同，掌控力道的難度相當高。在問到其他困難點時，建州表示最怕碰到直線，特別是極細的橫畫，一點點的歪斜都會非常明顯，很容易需要重寫。相對上，曲線較能有力道變化，寫起來比較開心。他特別舉出「為」這個字，是他最喜歡寫到的。書寫時，建州習慣由上到下、由左到右，既好寫也避免塗抹到已完成的部分。此外，他原本會使用較軟好下筆、顏色也細緻的炭精筆來填色，但成果反倒太精緻而不像粉筆畫，甚至會讓客人以為是印刷而去塗抹，因此現在他傾向在大標題處使用一般粉筆上色，故意做出不均勻的斑駁感。

字型這次主要選用的是 GOOGLE 的免費開源字型「思源宋體」，因為這款字型清晰不複雜，取得方便且有合法版權；而「槍決七匪諜」5 個楷書字參考的是日本免費商用字體「白舟極太楷書教漢」。

而用來書寫的這面黑板牆，是由黑板漆整面噴製而成，噴漆需噴數層，且層與層之間得完全乾燥，所以比起常用的現成黑板或壁貼更費時費工且昂貴，但也因此更能融入店內空間。目前擔任店長一職的另一位老闆陸志瑋（小花）表示實際製作成本約在 2-3 萬元之間。

採訪到最後，字誌團隊也親身下海試寫，才發現看起來容易，但實際上要寫得好還真不簡單。目前只有在里山咖啡能見到兩位老闆兼藝術家繪製的粉筆畫，讀者未來有機會不妨特地來這裡喝杯咖啡，順便從各個不同角度實際欣賞這面特別的黑板牆，相信親眼所見會讓你更加驚艷。

【本報訊】保安部昨日上午十時七名匪諜發交憲兵第四團，綁赴馬場刑場執行槍決。車所過之處，市對他們怒目而視至刑場時，觀眾人海，槍聲響起匪相繼倒地，這眾莫不稱快。匪諜都潛伏在澎

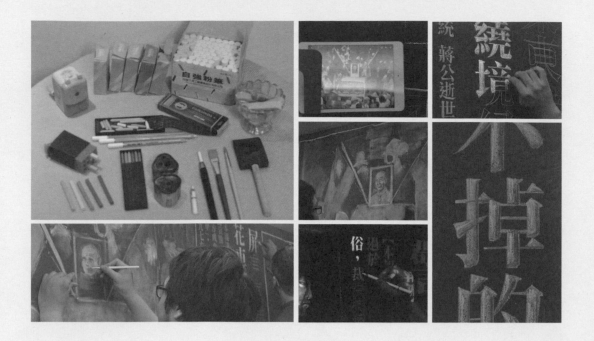

How to Draw

0：繪製時使用到的工具。
1：照著十元硬幣描繪蔣公頭像。
2：參考實際歷史照片。
3：局部完成圖。
4：小字部分以炭精筆照投影字體描框填色，力求清楚好讀。
5：標題也是先以炭精筆描框，後以粉筆填色，刻意營造斑駁感。
6：利用橘色粉筆打陰影。

0	2	5
	3	6
1	4	

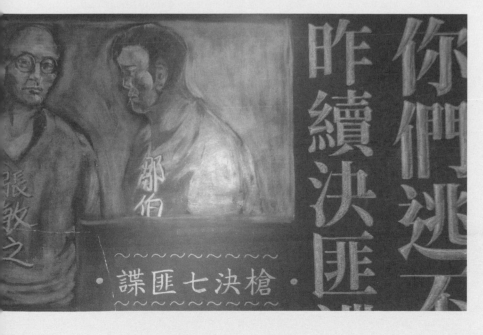

內文為思源宋體，
「槍決七匪諜」為白舟極太楷書教漢。

06 香港北魏真書

陳濬人

香港文字設計師、平面設計師及音樂人。1986年生於香港，2009年畢業於香港理工大學設計學院視覺傳達系。2010年與設計師徐壽懿 Chris Tsui 創辦設計公司叁語設計 Trilingua Design。2014年與其樂隊 tfvsjs 創辦文化空間及餐廳「談風：vs：再說」。2011年起研究香港北魏真書體字體風格，並致力以當代設計思維重新詮繹具香港風格的文字設計。

www.trilingua.hk ｜ www.facebook.com/trilingua.hk

攝影‧撰文 / 陳濬人　Photographs & Text by Adonian Chan

香港城市予人最深刻的印象，也許是高聳入雲、密不透風的建築物，而當中浮游於這一片城海中爭相奪目的招牌書法文字，正是一種叫「北魏」的書法字體。這種字體曾經鋪天蓋地應用於生活各種面向，如商舖招牌、標誌、廣告甚至是墓碑等等。香港北魏的「北魏」，意指魏晉南北朝時期北朝的碑刻字體風格，是香港北魏的根源。後來，清代書法家趙之謙重新演繹了北魏，再經由民國時期的廣州書法家區建公承襲其

風格進一步詮釋，在40年代起南遷到香港後發揚光大。因為字體風格經過長時間的變化，在香港亦醞釀出與原本北魏不同的風格，所以我認為「香港北魏」是較貼切的稱號。可惜80年代後因為照相植字及電腦設計普及，加上大眾對北魏招牌缺乏認知，香港北魏逐漸式微。近年市區重建、招牌建築條例等更幾乎令香港北魏絕跡……。

香港北魏書法特徵。

香港北魏特點

香港北魏風格雖然源自於魏碑，但經過趙之謙的演繹，再加上區建公及其他民間書法家詮釋，成為香港獨有的書法字體。香港北魏最容易識別的是鐮刀般的豎勾、誇張的橫畫起筆及密不透風的結構。因為結構靈動，而且筆畫曲折，應用在招牌上寥寥數字就能營造豐富的節奏感。然而，雖然香港北魏非常適合作標題字，偶爾會因為筆畫太粗令負空間糊在一起而影響易辨性。

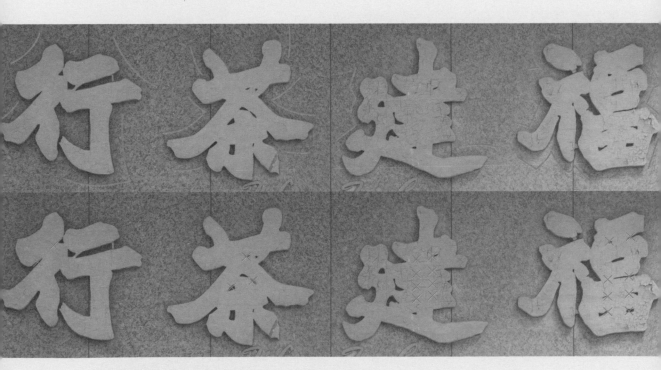

上：香港北魏書法輪廓。 下：香港北魏書法負空間問題。

037

香港北魏字體製作方法

《香港北魏真書》是我近年來根據香港北魏招牌設計的字型，設計定位是要製作一套現代化的標題字型，而非模仿書法字的電腦字體。但要將這種變化多端的字型整合成統一、平均的電腦字型實在非常困難。首先，將筆畫設計減去毛筆的觸感，只保留最重要的線條；加入多種起筆設計以增加變化及應付不同的空間需要；平均字與字的空間變化，但同時過分平均又會令字型生硬，需要在靈動與平均之間掙扎。

將香港北魏製作成字體有主要有3個步驟：
1. 先用毛筆書寫，了解結構取勢。
2. 用鉛筆勾畫出較清晰的輪廓作草圖。
3. 在電腦上用字體設計軟體勾畫、調整筆畫粗細、平均字與字的大小等等。

　　因為《香港北魏真書》的製作極度困難，而且需要的資源浩大，暫時只會應用於個別的標題字提案。希望未來會有更多資源完成完整字庫供大家使用！

1：先自趙之謙書法取樣。

2：再用毛筆實際書寫。

3：鉛筆勾畫輪廓作草圖。

4：用字體設計軟體勾畫。

5：完成圖。

白谷泉

07 Calligraphy

取得紋章美術 (Heraldic Art)、裝飾美術 (Illumination) 的英國國家
高級文憑 (HND) 後，曾任職於倫敦的歐文書法工作室。目前為自由
工作者，是日本歐文書法學校 (Japan Calligraphy School) 的講師
之一，而個人工作室位於橫濱。積極參與各種工作營活動與展覽，
多數作品也正展出中。 http://www.izumi-shiratani.com

撰文 / 杉瀨由希　Text by Yuki Sugise
攝影 / 桜井ただひさ　Photographs by Tadahisa Sakurai
翻譯 / 高錡樺　Translated by Kika Kao

以合適的文字形式表現，貼近所要傳達的內容

白谷泉老師初識歐文書法 (Calligraphy)，是在大學
的時候。和一直以來熟悉的日本書道不同，歐文書法
富有裝飾性，纖細又優美的線條吸引了她，進而著迷
陷入了手繪羅馬字的世界。後來即使開始上班，仍不
斷利用業餘時間鑽研及學習歐文書法，幾年後為了精
進自己，決定前往英國深造，在專業的指導下習得了
更多歐文書法的知識與技法，她的手繪技能更能被當地
的工作室認可，是少數能進入專業歐文書法工作室的
日本人。

「在英國，從聚會的邀請函到宴會場合的整體指標
設計等，幾乎各式場合都會採用歐文書法字。基本上
這是英國文化的其中之一，因此客製化歐文書法字的
需求量相當大。每天都有很多客戶前來，要求在短時

間內繪製出高品質的手寫字，相較之下，日本則講究
慢工出細活，這部分是完全不一樣的。」白谷泉老師
這樣告訴我們。

她在累積了多年經驗回到日本後，仍熱情不減地以
歐文書法家的身分持續創作及研究歐文書法，更從事
教育指導的工作。「歐文書法不是只寫出漂亮的字就
好，所要傳達的內容及對象都要納入考量，以合適的
文字形式表現，才能貼近讀者的心，使其產生共鳴，
這也是歐文書法的魅力。剛開始學習歐文書法時，運
筆時常跟不上眼睛所見，但在長時間不斷書寫後，漸
漸就能以身體去感受書寫。當你能夠毫無壓力，自在
控制線條時，就能深刻了解歐文書法的醍醐味，所以
在那之前最重要的就是不斷地寫吧！」

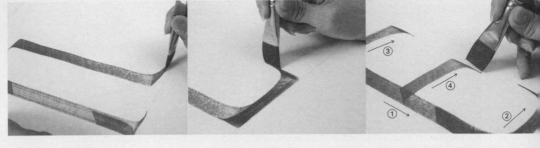

E

1：筆尖下壓，畫出中心稍微有點緊縮的粗直線。起筆處與收筆處做出較細的襯線。

2：接下來改變筆尖的角度來畫橫線。襯線的部分則在收筆時微微旋轉，迅速地向上提筆離開。

3：這部分襯線繪製時的要領與步驟2相同。利用筆尖來畫線段最細的部分。

S

1：一邊想像兩個圓形，一邊調整筆的角度，在筆畫不重複來回的情況下畫出正中央的曲線。

2：沿著步驟1的曲線接續完成上半部的襯線。

3：下半部的襯線從襯線的尖端處下筆，調整筆的角度讓筆接回步驟1的曲線。

白谷老師的歐文書法作品。

Be not grieve

ABOVE MEASUR
THY DECEASED F

They are

BUT HAVE (
THE JO
W
NE(
EVERYO

not dead

We ourselves must go to hat great place of reception in which they are all of t
and, in this general rendezvous of mankind, live t

LIVE TOGETHER
IN ANOTHER STATE (

歐文書法的各式筆具。在使用平頭筆時，利用玻璃板來代替調色盤。

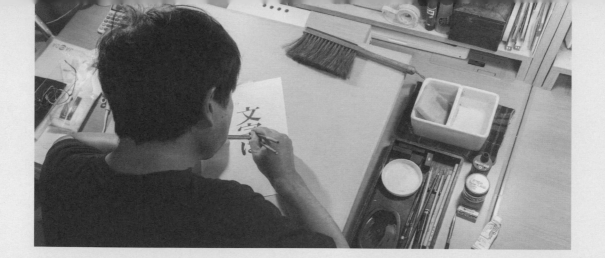

文字は

成澤正信

08 Japanese Lettering

字體設計師。m's studio 的負責人。從事書籍廣告的手寫字工作約
20 年後,也開始參與公司行號及商品標準字設計、商標,還有企業
訂製字體的設計等。標準字的代表作有「富士急行」「キリン(麒
麟)淡麗」「キリン一番搾り」「明治牛乳」等設計。

http://www.msstudio.jp

撰文 / 杉瀨由希 Text by Yuki Sugise
攝影 / 吉次史成 Photographs by Fuminari Yoshitsugu
翻譯 / 曾國榕 Translated by Tseng Gorong

掌握文字骨架讓筆畫平均分割文字空間後,再以描繪圖形的方式繪製字體

成澤正信先生無論在手寫字、標準字或字體設計的
專業領域都具有相當成就。在他 40 多年的職業生涯
中,前半時期的工作是專門繪製用於書籍文庫本或單
行本的標題、報紙、車廂廣告等廣告文字,工作繁
忙時從早到晚要繪製將近 200 字之多。70 年代有本
名叫《日本沉沒》的科幻小說掀起日本史無前例的暢
銷,據說書名字體當時寫了超過 100 次。

「在照相排版普及之後,依然有場合會需要手寫
字。我想那是因為照排機打出來的字給人的感受太冰
冷了,缺乏喚起觀者心中熱情的那股魄力,為了使文
字能更加吸引人,才需要手寫字那股質樸的文字韻
味。」

80 年代後期以降,成澤先生轉為以電腦軟體設計
標準字,但無論手繪或是電腦繪製,他設計文字時的

基本功仍源自於長年從事手繪文字工作時深深內化到
身體裡面的文字感覺。

「學習掌握文字的骨架是手寫字的基礎。關鍵是在
決定好的字面大小(文字所占的面積)範圍內進行空
間感上的均等分割。以『事』這個字為例,若依照書
寫筆畫從上往下繪製的話,字的下半部很容易變得太
鬆或太擠,所以應該要先在字的最上與最下方畫線,
再把兩線間的空間大致分割來分配其餘的筆畫位置。
而像是『口』這類形狀封閉的部件,會因為視覺錯覺
導致看起來比形狀開放的部件更狹小些,所以繪製時
要邊考慮這類錯覺,邊微調部件的寬度。至於文字大
小,將假名以漢字的 8 成左右尺寸進行繪製,組合排
版後的視覺平衡感較佳。」

 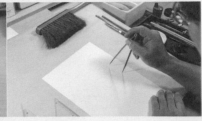

1：備齊鉛筆、尺、墨汁、圭筆、鴨嘴筆、圓規等工具。將製圖桌盡可能傾斜到能以正面角度看到文字。

2：腦中盤算好字數與字間後用圓規在紙上分出寬度。這次示範的字高比率設定為漢字10：假名8。紙張建議選用肯特紙。

3：框格中垂直畫出中線，再用鉛筆繪製草稿。建議初學者在這盡量將筆畫的造型細節畫出來，並幫豎筆加上大概的粗細。

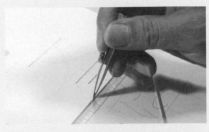

4：將鴨嘴筆沾墨後，以尺畫出作為基準的橫線。建議選用色濃且不黏稠的墨水。

 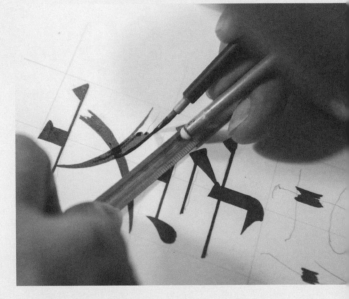

5：換用圭筆，使用溝槽拉線＊的技法在鴨嘴筆畫出的線條上再上一次墨線。漢字的橫線以外筆畫也用同樣手法與步驟。完成後用吹風機吹乾。＊譯註：日文稱為「溝引き」的畫直線技巧，需要另一支圓頭玻璃棒（或壓痕筆）作為支點，在有付溝槽的長直尺上沿著溝槽滑動連帶著畫筆拉出直線。

6：進行填墨。可視情況將紙張旋轉到方便下筆的角度，但也要時常擺正以確認文字樣貌。

 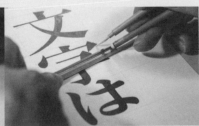 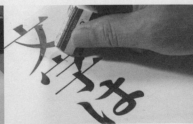

7：用同樣方法繪製平假名。筆畫數較少的假名要畫得比漢字稍微粗一點。假名的直畫粗細可以和漢字差不多，但橫畫稍微加粗較佳。

8：把不小心超出或畫歪的地方用白墨水修正。圭筆沾上黑／白墨水後，記得先以面紙或在手背畫一下調整墨水量後再塗，以避免吸墨太多導致失敗。

9：以吹風機完全吹乾後擦去草稿鉛筆線條即大功告成。文字外圍框線可以保留作為之後要將字剪下時的裁切線。

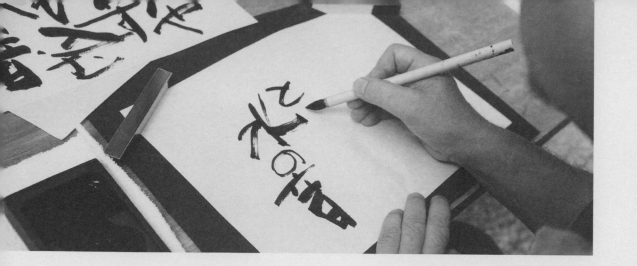

09 Brush for Package

1970年進入凸版印刷公司工作。3年後前往英國，歷經數間設計公司後於1983年開始獨立接案。1990年成立「島田設計事務所」。現在以負責 SUNTORY 等公司的商品標準字設計為主。

撰文 / 杉瀨由希 Text by Yuki Sugise
攝影 / 伊藤彰浩 Photographs by Akihiro Ito
翻譯 / 曾國榕 Translated by Tseng Gorong

以歐文手寫字的方式，寫出具有魅力的毛筆書法字

島田設計事務所承接的案子涵蓋商品 Logo、企業及建物的 VI 規畫等等。自從 SUNTORY 的熱銷商品「伊右衛門」推出之後，他們所設計的文字開始成為眾人目光的焦點。負責此商品 Logo 設計的是事務所負責人島田則行先生，他擁有 40 年以上職人等級的歐文手寫字 (Lettering) 技術，卻沒有任何練過書道（日本書法）的經驗。

島田先生快要 20 歲時曾經住院一段時間，在那段日子裡他以報紙上的印刷文字做為學習教材，自學了手寫字的基本功。出社會後曾任職於印刷公司與設計公司，在掌握了幾乎所有平面設計領域的知識後，離開公司以字體排版師 (Typographer) 的身分開始獨立接案。島田先生想要透過文字表現出個人十足的色彩，於是將創作目標聚焦到書道上。

「一開始是想將自己的書法字做成一套字型，但不想用電腦筆畫組字的方式，而是一個字、一個字地手寫，非常講究。但沒想到寫著寫著，自己的技術不斷進步，反倒落入了不停回頭修改重寫的窘境，就這樣反覆進行了快 7 年，才痛下決心停止字型的創作計畫。不過也托這個經驗的福，深深體會到書道的深奧與有趣。」

島田先生的毛筆字沒有任何的規則，憑靠深厚的歐文手寫字與平面設計經驗所培養出的技術與眼光，下筆有神且相當自由奔放。我們另外請教了與島田先生背景不同，專精於書道的公司同事，發表一下對於島田先生寫出的毛筆字的看法。

「島田先生由下往上反著寫、以及剪去毛筆筆鋒的嘗試，都是以傳統書道的角度絕對想不到的手法，相當地令人吃驚。自己因為已經學習過書道，所以很難跳脫出既定的規範，像這樣不拘型式的自由表現，果然是具有歐文手寫字功力的島田先生才辦得到啊。」

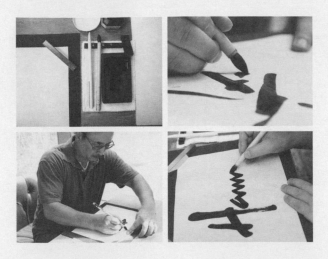

1：先準備好書寫用具。想讓寫出的筆跡墨韻（如飛白等）與想呈現的印象一致，紙、筆與寫法等的互相搭配非常關鍵。

2：在書道專用宣紙的背面以毛短頭圓的「隈取り筆」*進行書寫，是島田先生的招牌書寫風格。

*譯註：原是日本畫所使用，只用來沾清水表現暈染技法的毛筆，又稱為暈染筆。

3：書寫往往是一次決勝負。寫得太過慎重也會使筆畫欠缺氣勢、韻味減半，所以需要相當的集中力。

4：用毛筆寫出的「Hawaii」。傳統日本書道沒有的橫式歐文也用手寫字的感覺書寫完成。

帶有各式各樣表情的「茶」字草稿。

這些都是為了產品 Logo 而書寫的文字。毛筆字與修整毛筆字輪廓後的手寫字，兩者分別用在不同的場合。

從 2004 年上市到 2012 年的秋季新視覺等，「伊右衛門」至今包裝上除「茶」字以外的毛筆字也都是由島田先生書寫。

10 American Style Lettering

彩繪技師，也是一名藝術家。擅長美式彩繪拉線技法 (pinstripe)，像是車體彩繪、衝浪板彩繪等，曾被英國《PINSTRIPE PLANET》選為36位優秀藝術家之一。目前以神奈川縣茅崎市為據點持續創作，也積極從事教育指導工作。

http://www.kentheflattop.com

..

撰文／杉瀨由希　Text by Yuki Sugise
攝影／桜井ただひさ　Photographs by Tadahisa Sakurai
翻譯／高錡樺　Translated by Kika Kao

自由度高，大膽又酷炫的塗鴉藝術

KEN THE FLATTOP 是日本少數的美式彩繪拉線藝術家之一。所謂的美式彩繪拉線 (pinstripe)，指的是使用專用筆徒手繪製的技法，起源於美國，1950年代左右因為流行起個性化的汽車改裝，在車體彩繪上一時蔚為風潮。KEN 因為著迷於汽車改裝文化，也熱愛塗鴉，開始自學彩繪技法，而彩繪看板的手繪能力，也是在這摸索的過程中磨練出來的。

「和歐文書法所使用的平頭筆不同，彩繪拉線技法所使用的獨特軟頭筆刷 (scroll brush) 及刀形筆刷 (sword brush) 都需要一定程度的運筆技巧。加上彩繪字母的筆畫通常較長，曲線也較多，專用筆的筆刷相較之下更纖長。遇到草書體的彩繪時，某些筆畫又會再延伸得更長，因此要學會如何控制這些筆刷，以

身體去感覺，準確地一筆畫出想要的線條是很困難的。」KEN 這樣說。

塗鴉最大的魅力在於擁有高度的自由性。雖然彩繪技巧也相當重要，但在美式風格裡不會過度苛求繪製上的精細程度。

「因為是徒手繪製，有些許的分岔或錯位是沒有關係的。雖然近距離觀察美國人寫的文字會覺得有些粗糙隨意，但以遠距離2、3公尺看時，這種率性感反而很有味道，是美式風格一種強烈的特徵。」

不論是看板彩繪或是美式彩繪拉線，在日本還沒有太多人了解。KEN 打算透過創作及教育，培育出更多即使技藝尚未成熟的基礎創作者，目的是希望先讓更多人認識彩繪的魅力。

1：所使用的專用筆具、彩繪塗料、脫脂劑（用於清除表面油污的溶劑）、稀釋調和劑、卷紙蠟筆、清潔用布等。

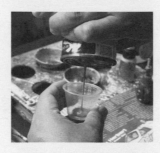

2：顏料罐的蓋子上戳一個小洞來使用。這樣能保持顏料不會太快乾掉及變質，也能防止灰塵堆積或雜質掉入。

3：在調色盤中加入稀釋調和劑調整顏料的黏稠程度。這部分不能馬虎，是影響作品的重要關鍵。

4：用沾上脫脂劑的布清除鋁製複合板上的油分，再用捲紙蠟筆打草稿。

5：有延伸至邊緣的文字，可以在上下緣貼上紙膠，繪製完成再撕下紙膠就能表現出銳利線條。

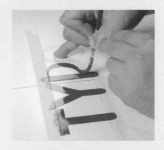

6：用平頭筆施以壓力畫出粗直線。筆刷要依與彩繪表面的合適度來挑選，這裡使用較柔軟的松鼠毛7號筆。

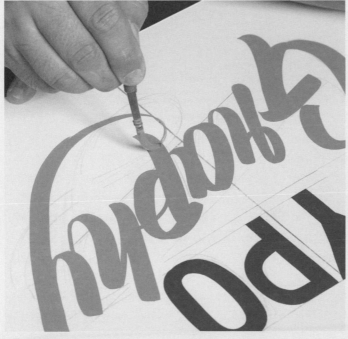

7：草書體改以松鼠毛6號筆繪製。如果遇到想修正的地方，用布沾上脫脂劑擦拭就可以了。

8：換一種顏色的顏料，加入下方的陰影。繪製完成前要注意手指不要觸碰到剛畫完的部分。

9：最後改以彩繪拉線技法專用的軟頭筆刷（scroll brush）畫上裝飾線。完全風乾後把底稿的捲紙蠟筆筆跡清除就完成了。

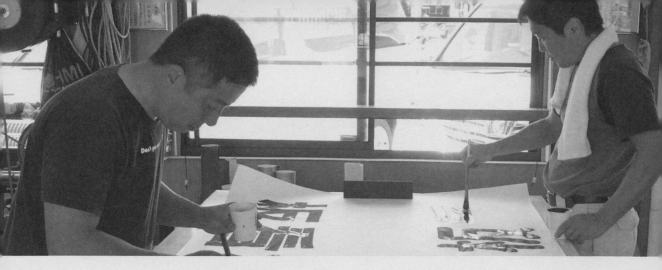

（左）（右）
上林修、板倉賢治

11 Sign Painting

兩位都是1966年出生。身懷現代已經相當罕見的手寫招牌技術，可說是「最後一代的手寫招牌文字職人」。上林先生於貝塚市經營名叫「SIGNS SYU」（サインズシュウ）的店，而板倉先生在和泉市經營名叫「K看板」（Kカンバン）的店。

元祖 看板道 http://www.eonet.ne.jp/~k-kanban/

攝影．撰文／小林章　Photographs & Text by Akira Kobayashi
翻譯／曾國榕　Translated by Tseng Gorong

從事招牌製作 29 年，最後一代的手寫招牌文字職人

目前在大阪以手繪招牌文字為職的上林修與板倉賢治兩位師傅，很有可能是最後一代具有手寫招牌字技術的職人。我們到了板倉先生位於大阪和泉市的「K看板」（Kカンバン）工作室，請兩位師傅示範手寫招牌字的製作流程。

首先師傅為我們示範書寫「看板」兩個字。這兩個字是當天採訪時臨時想到脫口而出，結果師傅聽到後馬上拿出長尺，在紙上丈量後用鉛筆淺淺地標記出數公分見方的參考框線，完全不打草稿就進入描繪。

要寫30公分左右的標題大字時，無論黑體或圓體，都是用筆毛稍有厚度的平頭筆（筆照片中最左邊）進行書寫。稍微計算了時間，「看板」兩字寫成黑體花了大約5分鐘，寫成圓體約是4分鐘。

想寫不到30公分的小文字，則會用一種稱為「歌德筆」（ゴシック筆）的筆，筆毛稍長且筆尖呈圓形，吸飽油漆後直接書寫就會是圓體。如果客戶沒有特別指定要哪種字體，上林先生與板倉先生就會選擇寫圓

體字，因為不需要額外修整出筆畫邊緣的直角，就算字數多也可以很快書寫完畢。想寫大尺寸文字時，該如何運用平頭筆寫出直線？我們將書寫流程拆解成圖解（見右頁）。想寫出超過筆刷寬度的線條，就要像這樣以兩次筆畫疊出想要的粗細。

黑體風格筆畫，兩位師傅都是分6筆完成。如果書寫過程順利，最後就不需再去修飾筆畫末端的輪廓。

圓體風格的筆畫，則會依照書寫的內容與道具的狀態，選擇要分為4筆或2筆完成，不過無論哪種方法都比起寫黑體來得輕鬆，像是筆畫末端的圓角只需旋轉筆刷就可以完成。

寫圓體會比較快速的原因還有另一個：文字造型比較簡單。以「口」字舉例，黑體的兩筆直畫最下端都必須超出下方的橫畫，而圓體的「口」字下方造型就是單純的方形收圓角。例如照片中師傅分別以黑體及圓體風格示範「看」字時，「目」的部分就有這樣的造型差異。

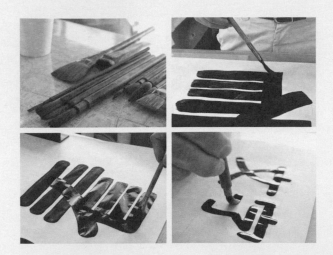

1：師傅為我們展示了工具箱中的各種筆具。
2：示範書寫黑體。
3：示範書寫圓體。
4：小尺寸的圓體字。

黑體

入口　出口

警告　道路

圓體

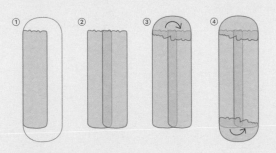

入口　出口

警告　道路

黑體

① ② ③ ④ ⑤ ⑥

圓體 / 方法 1

① ② ③ ④

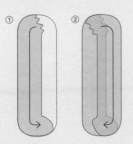

圓體 / 方法 2

① ②

黑體跟圓體的書寫步驟。圓體由於下筆次數少，
可以書寫得較為快速。

12 相撲文字 ——————————— 木村元基

隸屬於埼玉縣的相撲道場「湊部屋」的幕內行司*，為二代式守伊三郎先生最後的弟子。於1984年第一次登上土俵擔任裁判，至今資歷約30年。在「ちょんまげ会」（髮髻會）擔任書法講師，課程也針對一般民眾招生。

*譯註：相撲界的裁判稱作「行司」，依照資歷共分為八個階級，「幕內」為第三高。行司們的工作不僅是比賽場上的裁判，還有許多事務性工作比如選手的分組、書記、榜單與對戰名單書寫等。

取材協力 / 日本相撲協會 Interview Cooperation by Nihon Sumo Kyokai
撰文 / Graphic社編輯部 Text by Editor of Graphic-Sha
攝影 / 伊藤彰浩 Photographs by Akihiro Ito
翻譯 / 曾國榕 Translated by Tseng Gorong

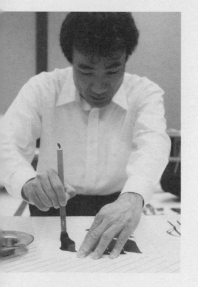

教導眾人如何寫相撲文字的木村元基行司。

左：木村元基先生正在示範書寫的方法。　右：一旁正在練習的新進行司們。

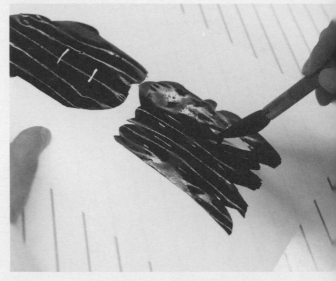

書寫使用的是非常普通的毛筆。白色筆毛的筆很快就會耗損到不能用，所以會選擇筆毛呈咖啡色、堅固耐用的兼毫筆。

書寫時不只使用筆鋒，而會運用到所有筆毛。

幾乎完全沒有空隙，但很神奇地仍然可以辨別出寫的是身為橫綱的「白鵬」兩字。

筆畫之間毫無空隙地書寫，卻依舊能夠讀懂的特殊文字

所謂的「江戶文字」其實根據用途不同，有著各式各樣的字體，包含了歌舞伎的舞台用文字（勘亭流）、用於落語表演的寄席文字（橘流）、貼於神社的千社札（籠文字）、相撲選手排行榜上所使用的相撲文字等等。其中相撲文字是由相撲界的行司負責書寫，特別難有機會親眼目睹書寫過程。

這次是聽到有新進行司們要練習書寫相撲文字的消息，才有幸能藉機到現場採訪身為幕內行司的木村元基先生親自講解。新進行司們剛學習相撲文字時，會先從直筆的練習開始，再學習寫「山」與「川」，要花費約5年的時間才有足夠功力獨自完成排行榜的書寫。採訪時（2013年）的相撲界一共有44位行司，所以說相撲文字是僅靠少數人所傳承的特殊字體。

相撲文字跟書道之間最大的差異是，不只使用毛筆的筆鋒，而會運用到所有筆毛的部分。從筆尖到接近筆毛根部都扎實地壓到紙上後，盡可能書寫出既粗且不留空隙的筆畫。之所以要寫得又粗又滿，據說是為了表達相撲力士的強勁力量，此外也帶有期盼比賽現場能高朋滿座的含義。

「過程中只要專注於線條的描寫，讓筆畫之間的空隙自然產生而不是刻意空出間隙，最後所呈現的文字樣貌感覺才會對。筆畫多的字難免會有許多線條重疊的地方，可是交接處也必須毫不含糊地確實下筆，如果以為看不到就加以省略的話，文字就會變得失去力道，這樣一來觀眾其實一眼就能察覺到異樣。」木村先生說。

「川」「山」要盡可能將筆畫相黏並且朝右上方傾斜地寫。「国」字中的「玉」不需要減細，以跟口（ㄨㄟˊ）部首一樣粗的線條書寫即可。

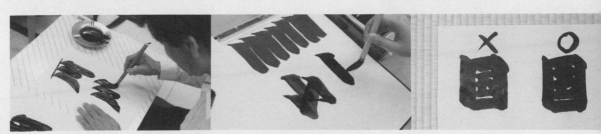

蒐集街道文字

本專欄將介紹由字體相關人士從世界各地蒐集而來的手寫街頭文字，各有不同視點，但都同樣充滿魅力，令人無法忽視。

——————— America
Florida

Photographs by Molly Woodward
翻譯 / MK Kou　Translated by MK Kou

身為設計師及攝影師的莫莉・伍德沃德，持續在世界各地拍攝逐漸消失的街頭文字。「在美國，許多城市都將昔日的手寫招牌陸續換成了全球化企業招牌，但是仍有一些地方還保留著手寫招牌的傳統，這些照片是在邁阿密近郊拍攝的。看到手寫招牌就有如看到栩栩如生的真人一般，可以反映出創作者的人格，以及創作者當時在那個時空中的狀態。」

Molly Woodward

在紐約進行創作活動的平面設計師、攝影師。持續進行著將街道文字數位化歸檔的「Vernacular Typography」計畫。

http://vernaculartypography.com/
http://mollywoodward.com/

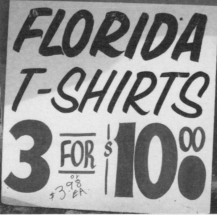

鳥海修

字游工房負責人、字體設計師。曾獲第一屆「佐藤敬之輔」獎、Good Design 獎 （「Hiragino」系列）、TDC 字體設計獎。現任京都精華大學特聘教授。

http://www.jiyu-kobo.co.jp/

他也於 Twitter 上發表京都的街道文字

http://twitter.com/torino036/

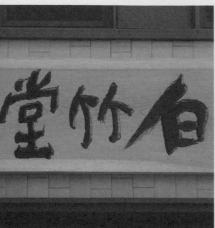

這些是字游工房負責人與字體設計師鳥海修先生在京都蒐集的街道文字。有楷書、隸書、篆書、草書、行書等，種類相當豐富。其中有許多是變形假名，看不習慣的人可能難以理解，但是像這樣仍保留著這些招牌是京都僅有的特色。
「京都有許多能讓人感受到歷史風韻的招牌，是招牌的寶庫。我所拍攝的這些經由修煉多年的書寫職人所寫下的文字，是我感覺現代人即使想寫也寫不出來的。」鳥海先生說。

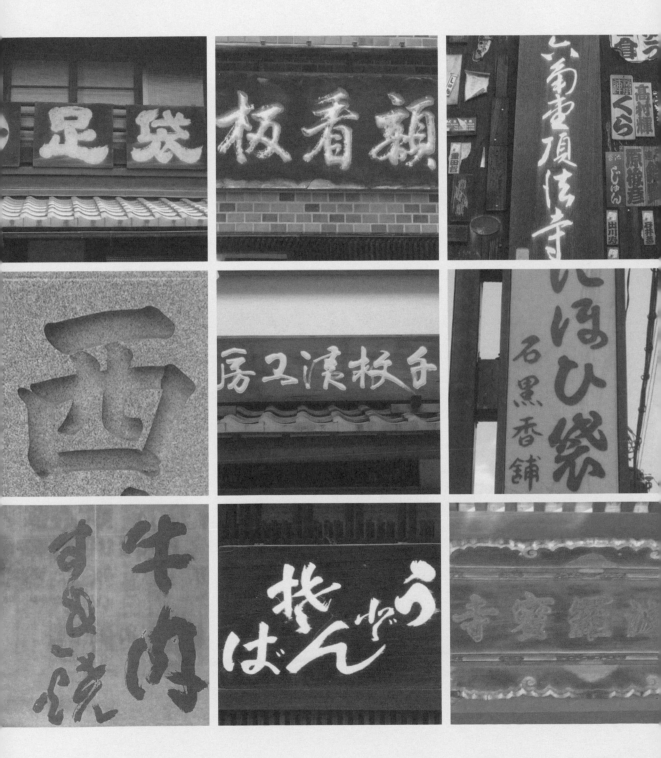

Florian Hardwig

與馬爾他‧考納 （Malte Kaune）在柏林共同經營
設計事務所 Kaune&Hardwig。可以在以下的 Flickr
連結看到他所蒐集的街道文字。
http://kaune.hardwig.com
https://www.flickr.com/hardwig

平面設計師弗洛里安·哈德威希習慣隨身攜帶著相機，拍下街道上吸引他注意的文字。「我不只蒐集字型，也收集手寫字、噴漆字、石雕字、霓虹燈管等文字。我特別覺得20世紀中葉的店面招牌最為獨特。『Dauerwellen』大約是1920、30年代的招牌吧。『Zierfische』已被收藏在文字招牌博物館裡，但大多數這類的招牌多是落得消失的命運。我想做的就是盡可能將這些文字記錄下來。」

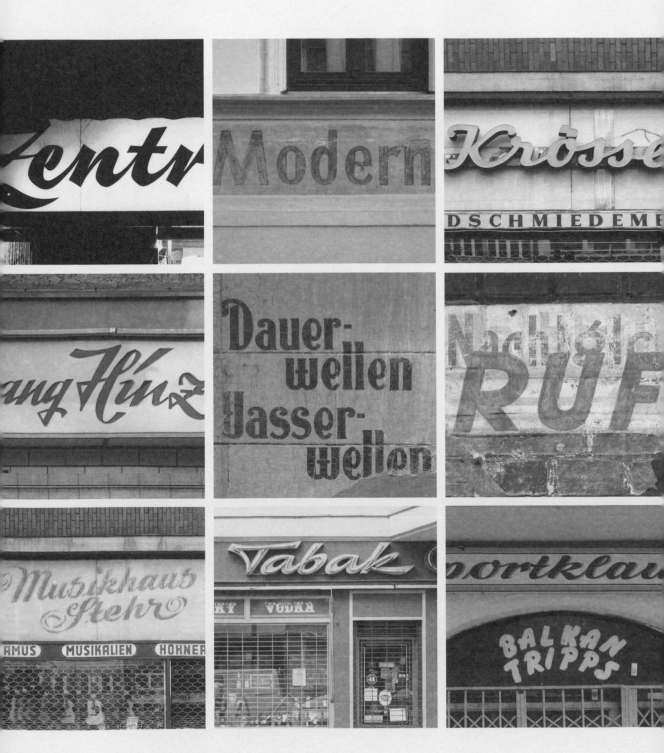

柯志杰 (But)

字體愛好者。於台灣最後一間活字鑄造所「日星鑄
字行」的活版保存活動中擔任義工。以街道文字引
起熱潮的「字嗨」社團發起人。

https://www.facebook.com/groups/enjoyfonts/

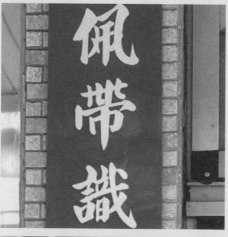

「台灣的街道文字大多是書法字，且不是我們常在日本居酒屋看到的那種設計感毛筆字，而是以楷書、行書、隸書等著重於書法的文字為主。一到農曆年，街上隨處可見紅色春聯而顯得熱鬧滾滾。但是很可惜的，近幾年因為電腦字型流行，大部份的招牌也都使用了電腦字型，有特色的街道文字逐漸減少。不過即使如此，毛筆字似乎還是很有人氣，只要到夜市就能看到『毛筆字型』招牌的大集合。」

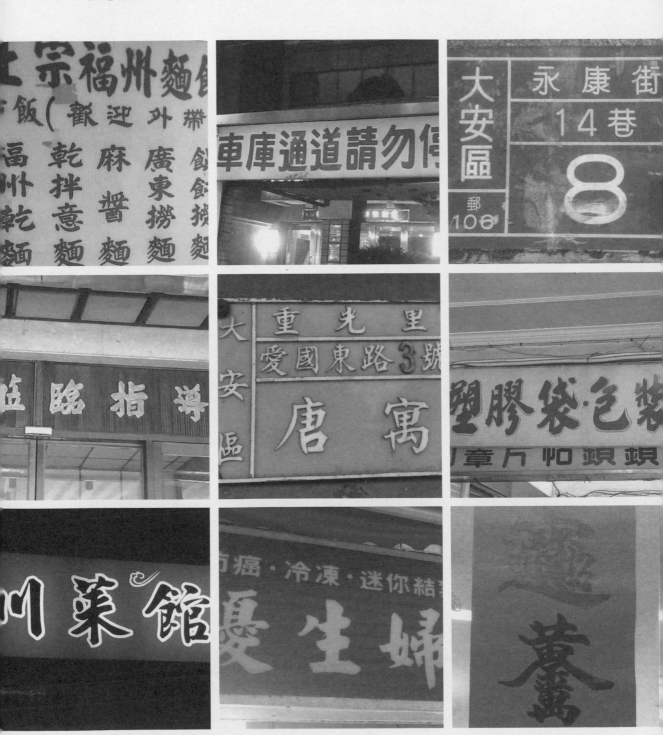

Malaysia & Singapore

Photographs by Joe Chang

張軒豪 (Joe Chang)

因熱愛繪製與設計文字，於 2008 年進入威鋒數位（華康字體）擔任日文及歐文的字體設計工作，並在 2011 年進入於荷蘭海牙皇家藝術學院的 Type & Media 修習歐文字體設計。 2014 年成立 Eyes on Type，現為字體設計暨平面設計師，擅長中日文與歐語系字體設計的匹配規畫，也教授歐文書法與文字設計。

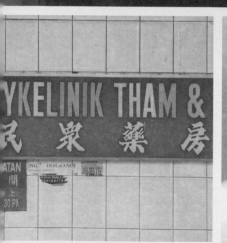

目前主要使用漢字的國家有台灣、中國、港澳及日本，但在東南亞華人居住
比例高的馬來西亞和新加坡，也仍然時常使用漢字在招牌和產品包裝上，且
有著不同的文字風景。不僅仍時常看到昔日的手寫漢字招牌，為了因應不同
族群的識別需求，與多種語言的混排的使用也十分有趣，另外因緣際會下，
看到了許多當地出版的中文舊書籍和產品包裝，特別的漢字 Lettering 設計
令人有種穿越時光回到美好 70 年代的感覺。

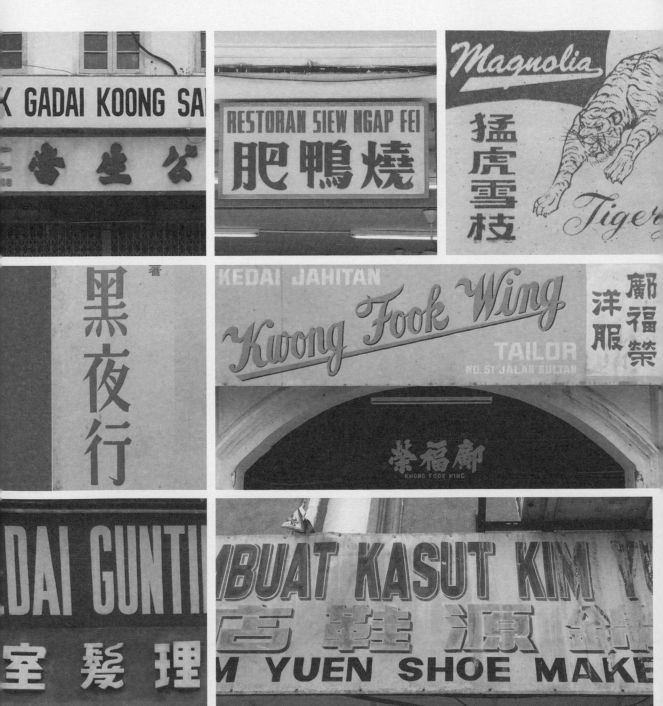

小林章

在 Monotype 蒙納字體公司擔任字體設計總監。擔任經典
字體的復刻改良，以及新字體與企業識別字體的開發等。
著有《歐文字體1》、《歐文字體2》、《字型之不思議》、
《街道文字》。
http://www.monotype.com/
http://blog.excite.co.jp/t-director/

這些街道文字是由 Monotype 蒙納字體公司的字體設計總監小林章先生所蒐集，他時常至世界各地參與字體會議及演講，這些照片即是他到布宜諾斯艾利斯擔任比賽評審及講者時所拍攝的。「照片中紅色的是巴士。比對了幾台相同路線的巴士，發現居然不是複製的，全都是手寫字！這篇文章正下方的2張照片及左頁最下方的3張照片是濃烈派手繪招牌大師馬丁尼亞諾・亞瑟 (Martiniano Arce) 的文字，非常地醒目出色。」

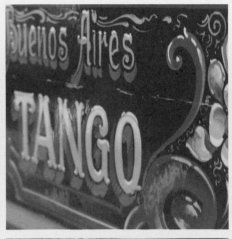

山本庵　山本三知也+砧書体制作所

流露出書寫者個性的獨特文字

取材・撰文：杉瀨由希　Text by Yuki Sugise
翻譯：曾國榕　Translated by Tseng Gorong

How to Create Fonts

砧書体制作所

片岡朗 / 字體設計師。1947年生。1990年創立了片岡Design工作室（カタオカデザインワークス）。製作出「丸明朝old」「丸明朝family」「iroha gothic family」「丸丸gothic」「佑字3」「山本庵」等等字型。著有《文字本》一書。

木龍步美 / 字體設計師。1989年生。日本大學藝術學系畢業。參與了「山本庵」字型的製作。

http://www.moji-sekkei.jp/

PART 2　手寫字型篇

手寫字型是如何誕生的？

如果想將手寫字轉成字型檔，需要透過怎樣的步驟與程序呢？在這個專欄，我將以手寫風格字型中選出了日文手寫字「山本庵」與歐式舊書體「Nouvelle Vague」，將其製作過程介紹給大家。

想將樸實的手寫字魅力流傳給後世

2013年5月，帖書体制作所（舊稱：片岡Design〔カタオカデザイン〕）推出了一套名為「山本庵」的手寫字型，不曉得大家是否知道呢？這是一套能讓人感受到書寫者的氣息，大方、溫暖並具有獨特平衡感的樸實字體。書寫者為山本三知也先生，是帖書体制作所的負責人片岡朗先生以前在 Standard Advertising Inc.（スタンダード通信社）工作時的上司。

山本三知也先生出生於1936年，從小學到高中畢業為止都在家裡所經營的招牌店幫忙。由於店裡以製作電影院的廣告看板為主，山本先生逐漸在手繪電影標題與演員名單等文字的過程中，培養出對於文字的興趣。考上大學離家前往東京求學時，仍然熱中於插畫或書本裝幀等，持續著文字的書寫創作。出社會後在 Standard Advertising Inc. 公司擔任製作部門的創意總監時，工作之餘依舊沒有中斷文字的書寫過。

片岡先生就是被山本先生那富有魅力及個性的筆跡所吸引，進一步提出想將他的手寫字體字型化的構想。這距今已經是10年前的事了。

「寫得一手好字的人很多。但像這樣具有獨特味道的字，不是想要就能寫得出來的。我想今後能寫出這樣的字的人也或許不會再有了，真的很希望將這套字保留下來流傳給後世。」

對山本先生而言寫字是件非常輕鬆熟練的事，但書寫用於字型的原稿則是第一次。根據寫的字不同，有時一次就能寫出感覺可以用的字，有時卻怎樣也寫不出想要的感覺，過程中片岡先生必須與他進行非常多次的討論。

「無論寫得如何熟練，終究還是會有迷惘的時候，但當下如果想太多更會不知如何下筆。況且，如果不斷地回頭修改寫出的字，會讓字的樣貌漸漸產生變化，陷入窘境。所以我建議山本先生先以第二水準漢字（JIS〔日本工業標準〕所制定的漢字標準規格，按照文字使用頻率的高低分類為第一～第四水準。第一水準＋第二水準加起來共有6355字）為優先目標，寫完後再從中挑出自己在意的部分做修改。」

一文字 一文字の意味を取り上げて
ひとつの形にするんだから
ちょっとやそっとじゃ解釈しきれない。
一方ではさっさと進めなきゃと思いつつ
一方では嫌になっちゃったりで。

縦棒一本描くだけで変化に富む。
そこにハネ、点、ハライが加わって
それを筆でするするっと一息で描くんだから
そう簡単にはいかないね。

描いたことによって文字に新しい
何かを見いだす一方で、
それまで好きだった文字が描きあげた
ときの印象で嫌いになったりする。
そういう意味では
漢字は単なる記号じゃなくて
ひとつの情的な何かを
表現しているんじゃないかなって
子供の頃から思っていたよ。

赤竹花虫貝天気雨村
音文字糸丸今切心戸外
広母光地多当毎図形近
言谷走京夏家書紙記馬
魚鳥遠波急感飛副記
似災承武厚術統勢夢解
豊潔興降郵盛翌脳痛筋
衆幕磁穀熟憲樹鋼優厳

あいうえお アイウエオ
かきくけこ カキクケコ
さしすせそ サシスセソ
たちつてと タチツテト
なにぬねの ナニヌネノ
はひふへほ ハヒフヘホ
まみむめも マミムメモ
やゆよ、。 ヤユヨ ー
らりるれろ ラリルレロ
わゐゑをん ワヰヱヲン

ABCDEFGHIJKLMNOPQRSTUVWXYZ1234567890
abcdefghijklmnopqrstuvwxyz!?@*#%&,."::()[]

065

1：使用墨水毛筆寫出的字型原稿。由於每張紙上只寫一個字，會再依照JIS第一水準、第二水準的編碼順序進行整理。

2：將文字原稿掃描後再以Illustrator軟體進行即時描圖（透過軟體自動描繪文字輪廓的作業），把文字轉為外框的數位格式並存檔。

3：把Illustrator處理過的外框檔案置入Fontographer（字型製作軟體），進行線條粗細以及文字尺寸上的調整。

4：把檔案放入FontLab Studio（字型製作軟體）進行轉檔，透過AFDKO（OpenType字型製作工具）轉成Open Type格式的字型。

5：完成。

山本先生直接在白紙上用墨水毛筆寫出的原稿。沒畫格線、不打草稿，寫出來的每個字卻幾乎都是一樣的尺寸。由於山本先生太專注在書寫而沒有多餘心力，妻子洋子女士看不下去，著手幫忙把數量龐大的原稿以編碼順序進行整理及分類。

「山本庵」生動地保留了手寫字的靈活不定感，就算是相同的偏旁，不同的字中筆畫的粗細與造型特徵就不一樣。許多文字中原本該相連的筆畫卻使其分離，獨特的空間感令人印象深刻。

級　吸
川 ⇆ 釧
記 　 該
妹 ⇆ 妃
鑑 　 監
雪 　 雫

田甲角曲首斉眼為龍
月皿耳町車那宜間亀
日目缶西再易峠甚輔

線と線が接していたり離れていたり
ハネがはねたり止まったり
同じ偏や旁でも異なる特徴をもった字があります。

目標是忠實呈現字型原稿那「舒服的平衡感」

當片岡先生將「山本庵」的平假名、片假名以及第一水準的漢字（以常用漢字為主的2965字）轉成了 Ture Type 的外框檔案，而第二水準漢字（3390字）也已經寫完原稿，並依照編碼順序整理完畢的階段時，剛以字體設計師的身分加入帖書体制作所的木龍步美小姐，從片岡先生手上接下了後續的工作。

當時在工作室實習的學生，先幫忙把第二水準漢字的文字原稿依照原比例掃描並建檔，這步驟進行得相當順利。但將掃描後的字用 Illustrator 即時描圖並轉檔載入字型製作軟體 Fontographer 後需要一字一字修整字形，在這作業階段進入了長期苦戰。

「依照字的不同，就算是相同的部首或偏旁，勾筆處的細節或是線條粗細都會不一樣。加上這套字體在書寫時沒有既定的框架，使得製作出的字拿來直排與橫排時看起來大小不一致。所以進行修改時該如何拿捏好尺寸，在不減損字型原稿的特色為前提下達到字型產品所需要的統整性，真的耗費了不少苦心尋找平衡。」

先大致調整後列印出來確認整體效果，標記出有疑慮的細節，再回到 Fontographer 中進行修正，修好後再次列印出來看……這樣反覆進行，才讓品質逐漸提升。此外，由於山本先生在製作途中不幸病倒，片岡先生代為上陣，從山本先生過去的手寫資料中還原設計了英文字母與標點符號，才終於完成一共收錄9497字的「山本庵」。

「製作時不追求統整性，而是盡可能地忠實重現原稿的字樣。就這點來看雖與原本字型的概念上有落差，但最終所呈現的生動且不整齊的效果也是這套字的獨特風味，希望能讓懂得欣賞並能享受其樂趣的人來使用這套字。」片岡先生說。

雖然這套字型使用起來沒那麼簡單，考驗使用者的技術與品味，但運用在適合的廣告、圖文編排或是招牌上將會延伸出新的可能性吧。

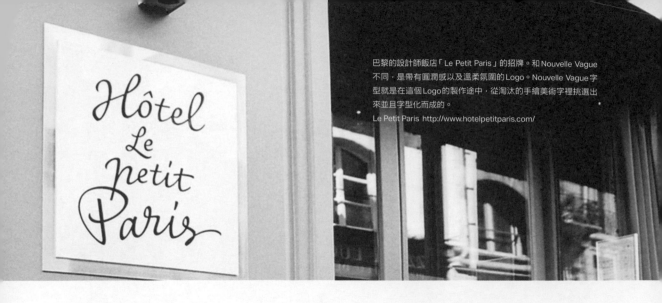

Nouvelle Vague

發想自 50 年代法國廣告的草書體

取材‧撰文：麥倉聖子　Text by Shoko Mugikura
翻譯：黃慎慈　Translated by MK Huang

Elena Albertoni

來自義大利的字體設計師。在法國學習平面設計與字體設計後，就職於 LucasFonts。2005 年成立自己的鑄字公司 Anatoletype，發表了草書體 Dolce 等，同年以 Dolce 獲得 TDC 獎。現經營工作室 La Letteria Berlin，設計客製化 Logo 與花押字。
http://www.anatoletype.net
http://letteria.berlin/
https://instagram.com/letterista

源自替巴黎某間小型飯店所製作的招牌美術字

與 1950 年代法國電影新浪潮運動同名的「Nouvelle Vague」字體，靈感來自於當代法國廣告的草書體，略帶有角度與律動感的文字線條令人印象深刻。設計了這款字體的，是在柏林進行創作活動的義大利字體設計師埃琳娜‧艾伯托尼。

數年前，埃琳娜接到了巴黎某間設計師飯店「Le Petit Paris」委託製作手寫風格的 Logo。雖然統稱為「手寫風格」，但從休閒隨性到正式的歐文書法，有各式不同的風格，業主本身也不清楚到底想要什麼形象的 Logo 而覺得萬分苦惱。為了摸索製作方向，從模仿法國知名作家手寫字開始，到成為 Nouvelle Vague

字型的基礎原型字，埃琳娜一直不停地重複繪製草圖。「托不停練習的福，最近對寫歐文書法或手寫文字越來越有自信了，但在當時這些草圖只不過是為了摸索製作方向而畫。大方向決定後馬上掃描進電腦，在螢幕上提升完成度。」

在經過數次的提案後，被淘汰的美術字中，有一個我不論如何都不想放棄的設計案，這就是 Nouvelle Vague 的起源。比起

最後被選中的 Logo，它的文字外型更加銳利，讓人回想起 50 年代法國廣告會使用的美術字或字體。說到當時的字體，法國的大師級字體設計師羅傑‧埃斯科芬（Roger Excoffon）所製作的 Mistral（製作於 1953 年）就是著名的例子。

「儘管那麼說，我對於單純製作 50 年代的草書體『復刻版』可完全沒興趣。我想做的是以當時氛圍為靈感的原創字體。」

Mistral

羅傑‧埃斯科芬（Roger Excoffon）所製作的 Mistral。50 年代法國廣告經常使用的字體，當時即參考了這款字體的氛圍。

Lemonade

Young & pretty

Outdoor cinema

fabulous

Rallicar

Ukulele

sound

Waves

Moonlight on the highway

appetizing drink

Nouvelle Vague is a display script typeface with a distinguished look,
directly influenced by French advertising scripts from the fifties.
Designed by Elena Albertoni, anatoletype.net

Nouvelle Vague 字體樣本。MyFont、Font Haus販售中。網頁字型可自 Typekit 選購。
https://www.myfonts.com/fonts/anatoletype/nouvelle-vague/
http://www.fonthaus.com/fonts/Anatoletype/NouvelleVague/AL10129/
https://typekit.com/fonts/nouvelle-vague

1：為了製作 Le Petit Paris 飯店 Logo 所繪製的草稿。「像這樣有點可愛如何？」「不，要更陽剛一點」「像這樣嚴肅一點嗎？」「呃，果然還是再柔和一點好」，為了回應業主不斷改變的要求，畫了幾十張的草圖。

2：將草稿掃描後，進電腦微調美術字的細節。

3：Nouvelle Vague 字型的草稿（上），與以此草稿為基礎進電腦微調後的美術字（下）。

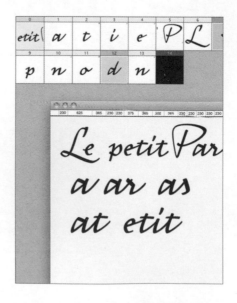

4：以此美術字為原型，使用字型編輯軟體 FontLab Studio 開始製作字型。調整文字外型與字間微調，將其字型化。

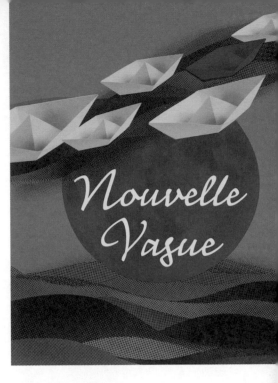

一樣是使用實例。字體樣本海報。
使用50年代風格圖樣以及沉靜配色。

Nouvelle Vague 的使用實例。柏林一間咖啡餐酒館的視覺識別
（上圖為店卡）。Design by Erste Liga

刻意不使用 OpenType 功能

2000 年代中期，從 Bello（2004 年，由 Underware 製作）開始，運用 OpenType 功能的草書體成了當時的話題。使用這個功能，可以在同一個文字上追加數種不同造型，並根據前後的文字形狀自動選出更加合適的設計等（Contextual Alternate 功能），讓手寫文字看起來更真實。但是另一方面，卻仍有許多不清楚或是不使用 OpenType 功能的設計師。除了有些軟體不能使用之外，在 2009 年前後推出的網頁字型，在當時也不支援 OpenType 功能。「我自己以前也會製作能有效使用 OpenType 功能的手寫風字體，但實際上看了平面設計師所做出的實例，無

視 OpenType 功能就直接使用的例子不勝枚舉，讓我覺得很失望。除背景因素之外，Nouvelle Vague 本來就是以數位時代之前的簡樸草書體為目標。就像是法國電影新浪潮，也是在低預算的條件下做出有趣的內容，所以就算有條件限制，反而讓我更想做出看起來有魅力，具有復古氛圍的字體。」

因為 Nouvelle Vague 無法使用 Contextual Alternate 功能，因此埃琳娜再三斟酌了字與字之間的連接方式。當初埃琳娜的靈感來源之一「Mistral」，聽說也是參考了數位時期以前的草書體。「不管排列了什麼文字，要讓連接處都看起來自然是很困難

的，但是越深入製作，我也越感受到樂趣。」

托先前累積了不少製作美術字的福，從草稿掃描進電腦，一直到完成字體化的過程，似乎快得連本人都嚇了一跳。當我們詢問了「Nouvelle Vague 的理想使用方法是什麼？」，埃琳娜這麼回答：「靈活搭配有律動感的小寫與有特色的大寫，用在海報或是商店的 Logo 都很不錯。即使沒有 OpenType 功能也可以使用，所以也很適合用在網頁！」，實際上也已經使用在德國一家餐酒館的 Logo 裡（可參考照片）。雖然字體的靈感來自於法國，但是帶有稜角的形象，讓字體也和諧地融入了德國的街景。

本專欄會介紹中文、日文、歐文字體的手寫字型。中文共為介紹書法、海報、硬筆三種不同風格的手寫字型。日文會以毛筆書法字為主，並依照字型廠商分別介紹。歐文部分找來了曾設計多款草書字體的設計師們，依照不同設計師分別介紹他們的作品。

普通書法類

字誌永國東來過五湖

有朋友為了尋找全世界各種稀奇的書籍，踏遍了五大洲。在這個能用網路輕鬆找到各種東西的時代，別忘了雙腳才是真正的起點！

文鼎顏楷｜文鼎科技｜www.arphic.com.tw
書法家劉元祥書寫的顏楷，字形渾圓，筆法工整，是針對廣告招牌用途所製作的書法字體。

字誌永國東來過五湖

有朋友為了尋找全世界各種稀奇的書籍，踏遍了五大洲。在這個能用網路輕鬆找到各種東西的時代，別忘了雙腳才是真正的起點！

華康瘦金體｜威鋒數位｜www.dynacw.com.tw
宋徽宗所創之筆風銳利且纖細的書法體，此字型由柯熾堅設計中文、鈴木勉與鳥海修設計假名、Matthew Carter 設計歐文，是結合多位大師心血的經典之作。

字誌永國東來過五湖

有朋友為了尋找全世界各種稀奇的書籍，踏遍了五大洲。在這個能用網路輕鬆找到各種東西的時代，別忘了雙腳才是真正的起點！

文鼎毛楷｜文鼎科技｜www.arphic.com.tw
書法家劉元祥的楷書，勾筆小、中宮緊收，是富有個性且具力道的楷書體，也是台灣街道上熟悉的文字風景。

字誌永國東來過五湖

有朋友為了尋找全世界各種稀奇的書籍，踏遍了五大洲。在這個能用網路輕鬆找到各種東西的時代，別忘了雙腳才是真正的起點！

華康榜書體｜威鋒數位｜www.dynacw.com.tw
起筆帶勾，渾圓且具俏皮感的書法體。

字誌永國東來過五湖

有朋友為了尋找全世界各種稀奇的書籍，踏遍了五大洲。在這個能用網路輕鬆找到各種東西的時代，別忘了雙腳才是真正的起點！

云康行楷｜文鼎科技｜www.arphic.com.tw
不僅保有自然的筆跡輪廓，有些常用字收錄了多達四個造型不同的字符，讓使用疊字語詞時能呈現不同樣貌而不呆板。

字誌永國東來過五湖

有朋友為了尋找全世界各種稀奇的書籍，踏遍了五大洲。在這個能用網路輕鬆找到各種東西的時代，別忘了雙腳才是真正的起點！

華康歐陽詢體｜威鋒數位｜www.dynacw.com.tw
依據歐陽詢的著名碑帖《九成宮體泉銘》製作而成的字型，架構比起一般的書法楷體生動且造型多變，隨著筆勢不同，「點」就有許多不同的樣貌。

字 誌永國
東來過五湖

有朋友為了尋找全世界各種稀奇的書籍，踏
遍了五大洲。在這個能用網路輕鬆找到各種
東西的時代，別忘了雙腳才是真正的起點！

古籍糸柳｜威鋒數位｜www.dynacw.com.tw
以清朝乾隆年間所編《四庫全書》內文的館閣體為範本，部分
筆形特地保留古籍中的筆跡與細節，增添古典的氣質。

──────────────────── 海報類

字 誠永國
東來過五湖

有朋友為了尋找全世界各種稀奇的書籍，踏
遍了五大洲。在這個能用網路輕鬆找到各種
東西的時代，別忘了雙腳才是真正的起點！

文鼎海報體｜文鼎科技｜www.arphic.com.tw
店家廣告宣傳常見的手寫POP字體。

字 誌永國
東來過五湖

有朋友為了尋找全世界各種稀奇的書籍，踏
遍了五大洲。在這個能用網路輕鬆找到各種
東西的時代，別忘了雙腳才是真正的起點！

蒙納箱筆體｜Monotype｜www.monotype.com.hk
帶有筆觸且具速度感的傾斜角度，彷彿以粗平頭筆在紙箱上快
速寫出的字。

字 志永國
東來過五湖

有朋友為了尋找全世界各種稀奇的書籍，踏
遍了五大洲。在這個能用網路輕鬆找到各種
東西的時代，別忘了雙腳才是真正的起點！

方正甑筆黑｜北大方正｜www.founder.com
這套時尚輕快的手寫POP字體，被IKEA選用於展場的商品介
紹，讓促銷的商品價格看起來就像急著寫上去的。

字 志永国
东来过五湖

有朋友为了寻找全世界各种稀奇的书籍，踏
遍了五大洲。在这个能用网路轻松找到各种
东西的时代，别忘了双脚才是真正的起点！

方正行黑｜北大方正｜www.founder.com
以行書的文字骨架套上黑體筆畫的字體。感覺可當作平頭筆的
行書練習字帖（笑）。註：僅簡體。

字 志永国
东来过五湖

有朋友为了寻找全世界各种稀奇的书籍，踏
遍了五大洲。在这个能用网路轻松找到各种
东西的时代，别忘了双脚才是真正的起点！

方正懸針篆變｜北大方正｜www.founder.com
文字重心高，筆畫結尾皆以書法懸針筆法收尖，頭重腳輕卻又
四平八穩的古典字體。註：僅簡體。

字 志永国
东来过五湖

有朋友为了寻找全世界各种稀奇的书籍，踏遍了五大洲。在这个能用网路轻松找到各种东西的时代，别忘了双脚才是真正的起点！

方正藏意汉体｜北大方正｜www.founder.com
将藏文笔型融入於汉字中，充满西藏情调的字体。註：僅簡體。

字 誌永國
東來過五湖

有朋友為了尋找全世界各種稀奇的書籍，踏遍了五大洲。在這個能用網路輕鬆找到各種東西的時代，別忘了雙腳才是真正的起點！

華康墨字體｜威鋒數位｜www.dynacw.com.tw
帶有年輕感，輕鬆可愛的軟筆字體。

● ———————————————— 硬筆類

字 誌永國
東來過五湖

有朋友為了尋找全世界各種稀奇的書籍，踏遍了五大洲。在這個能用網路輕鬆找到各種東西的時代，別忘了雙腳才是真正的起點！

文鼎鋼筆行楷｜文鼎科技｜www.arphic.com.tw
端正、秀麗的鋼筆風筆跡，是套常見於內文編排的仿手寫字體。

字 誌永國
東來過五湖

有朋友為了尋找全世界各種稀奇的書籍，踏遍了五大洲。在這個能用網路輕鬆找到各種東西的時代，別忘了雙腳才是真正的起點！

文鼎香蕉人｜文鼎科技｜www.arphic.com.tw
柔軟的筆觸，加上不定寬的中英文字，給人天真可愛的呆萌感受。

字 誌永國
東來過五湖

有朋友為了尋找全世界各種稀奇的書籍，踏遍了五大洲。在這個能用網路輕鬆找到各種東西的時代，別忘了雙腳才是真正的起點！

葉書｜justfont｜www.justfont.com
與一般電腦字型強調穩健平衡的骨架不同，「葉書」特別保留了鋼筆書法靈活與連動的樣貌。

字 誌永國
東來過五湖

有朋友為了尋找全世界各種稀奇的書籍，踏遍了五大洲。在這個能用網路輕鬆找到各種東西的時代，別忘了雙腳才是真正的起點！

玩童｜justfont｜www.justfont.com
像是可愛小女生寫在手帳裡的文字，充滿玩心且淘氣。

字 誌永國 東來過五湖

有朋友為了尋找全世界各種稀奇的書籍，踏遍了五大洲。在這個能用網路輕鬆找到各種東西的時代，列忘了雙腳才是真正的起點！

華康秀風體｜威鋒數位｜www.dynacw.com.tw
女性所寫出般既秀氣又流暢的手寫字，常見於台灣的廣告排版上。

字 誌永國 東來過五湖

有朋友為了尋找全世界各種稀奇的書籍，踏遍了五大洲。在這個能用網路輕鬆找到各種東西的時代，別忘了雙腳才是真正的起點！

蒙納凌慧體｜Monotype｜www.monotype.com.hk
將複雜筆畫盡可能一筆連綿草寫而成的手寫字，具有個性及速度感。

字 誌永國 東來過五湖

有朋友為了尋找全世界各種稀奇的書籍，踏遍了五大洲。在這個能用網路輕鬆找到各種東西的時代，別忘了雙腳才是真正的起點！

華康竹風體｜威鋒數位｜www.dynacw.com.tw
筆畫風格剛直又具有連筆特色的手寫字體。

字 誌永國 東來過五湖

有朋友為了尋找全世界各種稀奇的書籍，踏遍了五大洲。在這個能用網路輕鬆找到各種東西的時代，別忘了雙腳才是真正的起點！

蒙納囍宴體｜Monotype｜www.monotype.com.hk
筆畫連綿瀟灑，流暢有勁的鋼筆字。

字 誌永國 東來過五湖

有朋友為了尋找全世界各種稀奇的書籍，踏遍了五大洲。在這個能用網路輕鬆找到各種東西的時代，別忘了雙腳才是真正的起點！

華康手札體｜威鋒數位｜www.dynacw.com.tw
文字方正工整，筆畫融入些許鋼筆特色，實用性廣的手寫字體。

字 志永国 东来过五湖

有朋友为了寻找全世界各种稀奇的书籍，踏遍了五大洲。在这个能用网路轻松找到各种东西的时代，别忘了双脚才是真正的起点！

方正靜蕾體｜北大方正｜www.founder.com
將個人手寫字跡製作成可供大眾使用的數位字型。註：僅簡體。

● ─────── 普通書法類

まめ吉〔豆吉〕| 白舟書体 | www.hakusyu.com
滿滿墨汁與具有強弱變化的筆壓感，是帶有韻律感的有趣字體。

鯨海酔侯 | 白舟書体 | www.hakusyu.com
大膽豪邁中又帶有纖細設計的字體。

まめ福〔豆福〕| 白舟書体 | www.hakusyu.com
外表很像麻糬（日本稱作「大福餅」）的字體，彷彿能招來福氣。

大髭 113 | 白舟書体 | www.hakusyu.com
依循古法傳統書寫，表現出靈活生動且帶有勁道的髭文字。
譯註：髭文字是江戶文字的代表字體之一，字尾帶有鬚狀。

花墨 | 白舟書体 | www.hakusyu.com
大膽的運筆，線條中帶有飛白，像雲抹般的字體。

忍者 | 白舟書体 | www.hakusyu.com
躍動感十足，敏銳且豪邁，字如其名猶如忍者般的字體。

京円 | 白舟書体 | www.hakusyu.com
墨韻具有高級優雅的京都風味。

隼風 | 白舟書体 | www.hakusyu.com
像老鷹飛行，也像春風吹拂，以強風吹拂為概念所設計出的字體。

風光明媚
敬天愛人

黃龍｜コーエーサインワークス〔昭和書体〕
www.koueisha.ecnet.jp

運筆獨特的毛筆字體。

風光明媚
敬天愛人

豪龍｜コーエーサインワークス〔昭和書体〕
www.koueisha.ecnet.jp

下筆豪邁且強勁，盡可能地表現飛白的毛筆字體。

風光明媚
敬天愛人

黑龍｜コーエーサインワークス〔昭和書体〕
www.koueisha.ecnet.jp

以龍飛鳳舞般的美麗姿態作為開發概念。最適合用於標題字。

風光明媚
敬天愛人

鬪龍｜コーエーサインワークス〔昭和書体〕
www.koueisha.ecnet.jp

龍飛鳳舞且帶有嚴峻美感的字體。

風光明媚
敬天愛人

飛龍｜コーエーサインワークス〔昭和書体〕
www.koueisha.ecnet.jp

如同飛鶴直上雲霄般氣勢高昂、連綿寫出的字體。

風光明媚
敬天愛人

風來坊｜コーエーサインワークス〔昭和書体〕
www.koueisha.ecnet.jp

如同其名一般，自由且豁達地書寫出的字體。

風光明媚
敬天愛人

遊刃｜コーエーサインワークス〔昭和書体〕
www.koueisha.ecnet.jp

跟一般正統的毛筆字體不同，揮毫時稍微帶入一點玩心的字體。

風光明媚
敬天愛人

龍神｜コーエーサインワークス〔昭和書体〕
www.koueisha.ecnet.jp

有如龍飛鳳舞般的字體。

あア愛
1234ABCDabcd

ココナッツの原野を抜け、砂浜に注ぐ小さ
な川を渡る。ふとみると松に似た大木の枝

風雲｜ニィス（nis）｜ www.nisfont.co.jp
筆畫粗大的江戶文字。字型中也收錄了「特價」、「半價」等
POP廣告用文字。

あア安
ABCDEFGHIJKLMN
abcdefg1234567890

かつて石に彫られたり、木に筆で書かれていた

明石｜モリサワ（Morisawa，森澤）
www.morisawa.co.jp
筆法上將明朝體加入了楷書體與宋朝體味道的原創字體。

あア愛
1234ABCDabcd

ココナッツの原野を抜け、砂浜に注ぐ小さ
な川を渡る。ふとみると松に似た大木の枝

風雲｜ニィス（nis）｜ www.nisfont.co.jp
將全以直線構成的「JTCウインＺシリーズ」字型改成江戶文
字風格的版本。

あア安
ABCDEFGHIJKLMNO
abcdefg1234567890

かつて石に彫られたり、木に筆で書かれていた

那欽｜モリサワ（Morisawa，森澤）
www.morisawa.co.jp
像是知心好友所寫的信上的字體一般，風格平易近人。

あア愛
12345ABCDabcd,

ココナッツの原野を抜け、砂浜に注ぐ小さ
な川を渡る。ふとみると松に似た大木の枝

ネオ勘（NEO 勘）｜ニィス（nis）
www.nisfont.co.jp
適用於現代情境，特地將圓潤感去除後的勘亭流字體。

あア安
ABCDEFGHIJKLMNO
abcdefg1234567890

かつて石に彫られたり、木に筆で書かれていた

武蔵野｜モリサワ（Morisawa，森澤）
www.morisawa.co.jp
以墨暈表現出手寫的觸感與紙張質感的字體。

安以宇衣於加幾久計己左之寸世曽

肅 あいうえおカキクケコ123ABCdef

舞 あいうえおカキクケコ123ABCdef

朴 あいうえおカキクケコ123ABCdef

佑字3｜帖書体制作所（舊稱：カタオカデザインワークス）
www.moji-sekkei.jp
以書法家片岡佑之所揮毫的毛筆字原稿製作成數位化字型的字體。

いろはにほ ヘ
トチリヌル ヲ
わかよたれ そ
ツネナラム ウ
ゐのおくや ま
ケフコエテ ア

春 夏 秋 冬 質 実
剛 健 奇 想 天 外
才 色 兼 備 新 進
気 鋭 千 客 万 来
清 廉 潔 白 森 羅
万 象 泰 然 自 若

古今江戸｜Fontworks
www.fontworks.co.jp
繼承了江戸文字的美又有現代風格精鍊設計的字型。

いろはにほへ
トチリヌルヲ
わかよたれそ
ツネナラムウ
ゐのおくやま
ケフコエテア

春 夏 秋 冬 質 実
剛 健 奇 想 天 外
才 色 兼 備 新 進
気 鋭 千 客 万 来
清 廉 潔 白 森 羅
万 象 泰 然 自 若

豊隷｜Fontworks
www.fontworks.co.jp
將隷書去除扁平樣貌，整體增添圓潤感後製成的字體。

星降る夜に誘われて、お気に入りの本のページ
をめくれば、散りばめられた言葉と文章が美し
い書体と解け合って私の心に響いてきます。

ニューシネマ B〔New Cinema B〕｜ Fontworks｜ fontworks.co.jp
以設計電影字幕字體聞名的佐藤英夫所設計的字幕字體。

字幕の世界を演出する
雰囲気あるフォント
ABCDEFGabcdefg0123456789

きねたま〔Kinetama〕｜ DynaFont｜ www.dynacw.co.jp
將電影字幕的文字一字一字地手寫製作而成的字體。

福岡、博多港より北へ約75km。
佐賀、唐津呼子港より27kmに位置
する玄界灘に浮かぶ島、壱岐。私の

一大國｜ Design Signal｜ design-signal.co.jp
設計者以自己地故鄉壱岐為概念製作的復古字體，帶有悠閑感。

映画という一本の作品が評価されて、
パルムドールに輝く。このとき役者は

アドミーン〔Admin〕｜ 視覚デザイン研究所〔視覺設計研究所〕｜ www.vdl.co.jp
以粗橫畫及大而圓的頓筆造型為特徵的強勁字體。

あ

いろはにほへ
トチリヌルヲ
春夏秋冬質実

星降る夜に誘われて、
をめくれば、散りばめ

クレー〔klee〕| Fontworks
www.fontworks.co.jp

像是用硬筆書寫工具寫出的文字般，具有硬筆獨特細節。

あ

いろはにほへ
トチリヌルヲ
春夏秋冬質実

星降る夜に誘われて、
をめくれば、散りばめ

花風ペン字体〔花風鋼筆字體〕| Fontworks
www.fontworks.co.jp

像用鋼筆或硬筆寫出的字，氣質高雅。

あ

徒然草 吉田兼好

つれづれなるまゝに、
日くらし、硯にむかひ
て、心に移りゆくよし
なし事を、そこはかと
なく書きつくれば、
あやしうこそものぐる
ほしけれ。

日立つれづれ草〔日立徒然草〕| TypeBank
www.typebank.co.jp

內建在日立文書處理器裡的手寫字體。也可以直排使用。

手作り感が伝わる、
手書き風味の楷書体。
紅道（Kurenaido）

紅道 | エイワン〔A-1 Corp.〕| zenfont.jp

像是用原子筆所寫的楷書體，帶有手寫的暖意。

あア愛

12345ABCDabcd,.

ココナッツの原野を抜け、
注ぐ小さな川を渡る。ふと
松に似た大木の枝越しに名
ない恒星が輝いていた。

ココナッツの原野を抜け、砂浜に注ぐ小さ

JTC にっき〔JTC 日記〕| ニィス〔nis〕
www.nisfont.co.jp

感覺很舒服，讓人安心，有家庭的味道。

あア愛

12345ABCDabcd,.

ココナッツの原野を抜け、
注ぐ小さな川を渡る。ふと
松に似た大木の枝越しに名
ない恒星が輝いていた。

ココナッツの原野を抜け、砂浜に注ぐ小さ

JTC 丸にっき〔JTC 圓日記〕| ニィス〔nis〕
www.nisfont.co.jp

將JTCにっきL修整成圓體版本。一共有五套字重。

あ

春は、あけぼの
やうやう
白くなりゆく…
夏は、夜…
秋は、夕暮。
冬は、つとめて

ペンレディ〔PEN LADY〕| 視覚デザイン研究所
〔視覺設計研究所〕| www.vdl.co.jp

彷彿由女性寫出的硬筆風格字體，氣質親切美麗。

ハノイの東60km
ミント少年の田舎へ

途中、エアコンの効いた車内から広くおだやかな水
ていると、とても安らかな気分になれた。1時間ぐら

セプテンバー〔September〕| タイプラボ〔TYPE-
LABO〕| www.type-labo.jp

保留手寫韻味的硬筆細字字體。

 あいこ
あいうえおかキクケコABCDEFGabcdef

 ゆき
あいうえおかキクケコABCDEFGabcdef

 はやお
あいうえおかキクケコABCDEFGabcdef

 かんな
あいうえおかキクケコABCDEFGabcdef

あゆむ
あいうえおかキクケコABCDEFGabcdef

りおん
あいうえおかキクケコABCDEFGabcdef

 はるか
あいうえおかキクケコ

りゅうのすけ
あいうえおかキクケコ

しゅんたろう
あいうえおかキクケコ

きよし
あいうえおかキクケコ

みお
あいうえみかキクケコ

はるかのレギュラー

アイウエオカキクケコサシスセソタチツテト
ナニヌネノハヒフヘホマミムメモヤユヨラリルレロガギグパピプペ
あいうえおかきくけこさしせそたちつてと
なにぬねのはひふへほまみむめもやゆよらりるれろがぎぐばぴ

ゆきのレギュラー

アイウエオカキクケコサシスセソタチツテト
ナニヌネノハヒフヘホマミムメモヤユヨラリルレロガギグパピプペ
あいうえおかきくけこさしせそたちつてと
なにぬねのはひふへほまみむめもやゆよらりるれろがぎぐばぴ

りゅうのすけ

あいうえおかきくけこさしせそたちつてと
なにぬねのはひふへほまみむめもやゆよらりるれろがぎぐばぴ
アイウエオカキクケコサシスセソタチツテト
ナニヌネノハヒフヘホマミムメモヤユヨラリルレロガギグパピプペ

みおレギュラー

アイウエオカキクケコサシスセソタチツテト
ナニヌネノハヒフヘホマミムメモヤユヨラリルレロガギグパピプペ
あいうえおかきくけこさしせそたちつてと
なにぬねのはひふへほまみむめもやゆよらりるれろがぎぐばぴ

みんなのフォント〔大家的字型〕｜ FLOP DESIGN
www.flopdesign.com

可以與圓體漢字組合使用的手寫風假名字型。

門をくぐれば、
黒塗りの茅葺き屋根。
右手には水車が回っている。

風雪に耐えてきた長屋の軒下には
大きなツララ。モノトーンの風と
グレースケールの雪景色。清冽な沢水。

囲炉裏がきられた部屋の中に、
ほの明るいランプが出迎えてくれる。

あかり〔Akari〕｜ Design Signal
design-signal.co.jp

以昭和時代的手寫作為概念製作出的字體，帶有溫暖感。

我が子の姿を
カメラにおさめようと
場所取り合戦。

ビデオカメラ片手に駆け回る。
行け〜行け〜。
がんばれ〜がんばれ〜。

ベイビーウォーク〔Babe Walk〕｜ Design Signal
design-signal.co.jp

特意在文字中取出空間，呈現輕鬆有趣感。

もうずいぶん昔の話。私より10も
上の先輩と出会ったのは30年前。
私も彼も寮生活。毎日決まった時間
に起き、洗面所で会い、食堂で会い、
朝食すましてバスで職場に向かう。

先輩は私のとなりの職場。昼は一緒に社員食
堂。夜はお酒、よくごちそうしてもらったも
のだ。遊びも、仕事も、人の強さも弱さも、や

こころ〔心〕｜ Design Signal
design-signal.co.jp

悠閒且親切的一款字體，彷彿能夠傳達心意。

手書き風日本語プロポーショナルフォント
ミウラLiner

手書き風日本語プロポーショナルフォント
ミウラ見出しLiner

ミウラ Liner、ミウラ見出し Liner〔Miura Liner、Miura 標題 Liner〕| Mop Studio | www.mopstudio.jp

為了忠實呈現手寫字的樣貌，日語字符部分設計成不定寬，是款特殊的字型。建議在繪圖軟體中使用。

あ A 愛 ♡

ABCDEFGHIJKL abcdefghijkl
あいうえおかきくけ アイウエオカキクケ
亜唖娃阿哀愛挨給逢

だら字〔懶洋洋字〕| キュートフォント〔CuteFont〕
cute-mall.net

可愛的脫力系手寫字型。可直排。繪文字也很豐富。

あ A 愛

ABCDEFGHIJKLMN abcdefghijklmn
あいうえおかきくけこさし アイウエオカキクケコサシ
亜唖娃阿哀愛挨給逢

ぱすてる〔Pastel〕| キュートフォント〔CuteFont〕
cute-mall.net

少女的手寫字型，收錄非常多可愛的顏文字。

あ A 愛

ABCDEFGHIJKLMN abcdefghijklmn
あいうえおかきくけこさし アイウエオカキクケコサシ
亜唖娃阿哀愛挨給逢

ゆる字〔從容字〕| キュートフォント〔CuteFont〕
cute-mall.net

很從容可愛的手寫字型，收錄相當豐富的漫畫對話框與繪文字。

あいウえ
アイウエ
キクケコ
ABCDEF
abcdefg

こどものじ〔小朋友的字〕| ヨコカク〔Yokokaku〕
www.yokokaku.jp

將小學一年級小朋友所寫的字製作成字型。也追加了英文字符。

ああああ あ
ききき ABCDEFGHIJLMNO
abcdefghijklm01234
のののの 秋の花、咲いた。

フィンガー〔Finger〕| TypeBank
www.typebank.co.jp

以在 iPad 上用手指寫出的字為基礎做出的字型。有些字擁有多款造型不同的字符設計。

─────── 歐文字體

⊙ **Ken Barber**

1996 年開始成為 House Industries 的主要成員之一，並參與多數字體的製作。其中 Ed Gothic、Ed Script、Blaktur、Studio Lettering、Smidgen 等字體曾榮獲 TDC2 賞。typeandlettering.com

01 House Script

具有傾斜角度及速度感的草書體，連字相當豐富。為 Sign Painter Font Kit 的其中一款字體。

02 League Night

深受 1950 年代當時如保齡球場建築、指標設計等帶有古奇風格（Googie Style）事物的影響，為 House-a-rama Collection 的其中一款。

03 Girard Script

Alexander Girard Fonts 的其中一款字體，風格隨性。連字除了兩字外還提供三字及四字可選擇。

04 Ed Script

以 Ed Benguiat 的文字為範本所製作的字體。提供連字及替換字符（alternate），能夠表現出自然的手寫韻味。

05 House Casual

Sign Painter Font Kit 的其中一款直立式的草書體，為了保留手寫感，提供連字可作選擇。

06 Las Vegas Fabulous

以具有 Las Vegas 風格的文字為範本所設計的，是 Las Vegas Collection 的其中一款字體。

07 Studio Lettering Slant

像是以寬頭筆書寫出來的文字，左傾為其特徵，是 Studio Lettering 的其中一款字體。

08 Studio Lettering Swing

獲選為 TDC2 及 Letter2. 的 Studio Lettering 的其中一款字體。直立式，大寫有著蜷曲線條為其特徵。

09 Studio Lettering Sable

Studio Lettering 的其中一款字體。直立式的草書體，像用較柔軟的筆尖寫成的。

10 Holiday Script

Holiday Font 中的一款草書體，筆畫纖細，帶有些微速度感而字字相連。

Tenderloin

Chicken Hearts

Shoefly

01

Custard

My Huckleberry Friend

Simple Crafting

02

Mexico

florals, polka dots & plaids

Hazelnuts

03

Bridge to Yesterday

Cinderella

The Masters of the Universe Club

04

Quests
Angel Scent
Dutch Country

Gelato
World Championship
Joker's Wild

Persia
Athletics Dept.
Señoritas

Dollhouse
Embroidery Thread
Little Miss

Betty Cracker
Camping & Fishing
Soft Lips

Seasons Greetings
Valentine
Mrs. Hepburn

⊙ **Ale Paul**

阿根廷的字型工作室 Sudtipos 的核心人物。以過去優秀的手寫字為範本製作出許多字體，像是知名的 Adios Script、Burgues Script 等，於國際上獲得眾多肯定。alepaul.com

01 Burgues Script

以 19 世紀的美國歐文書法家 Louis Madarasz 的文字為範本所製作出的草書體。擁有多樣的替換字符，榮獲 TDC2 賞。

02 Feel Script

以 Rand Holub 的文字為基底製作出的直立式草書體，收錄許多替換字符及連字。

03 Hipster Script

風格隨性、帶有筆刷感的直立式草書體。擁有多樣的替換字符，榮獲 TDC2 賞。

04 Poem Script

是粗細筆畫與一般草書體相反，在 19 世紀末被稱為 Italian alphabet 風格的一款草書體。榮獲 TDC2 賞。

05 Adios Script

靈感來自於 1940 年代的手寫字教本，收錄許多的替換字符，榮獲 TDC2 賞。

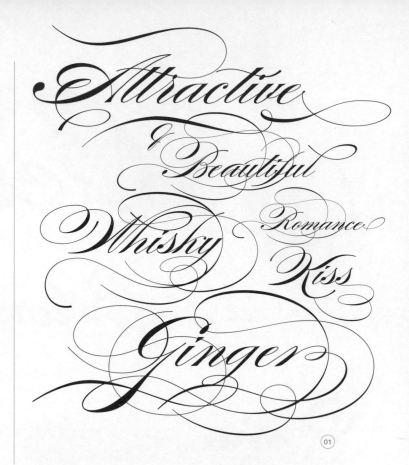

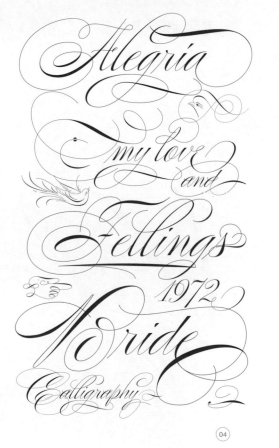

Love Catalogue

Adaggio

d'grand amour est mort

a Great new Wineryard

Oldest City hall
Est. 1836

Queen Katalina from Zaire

Dr Arthur from Venice

Real Autumn Feelings & Happy Small Nights

Typefreak affairs

Boulangerie des Quebec
Eau de Perfume

Life Skin tattoo

Style chic

aabbbcddeeffgăgijkllmnñooppqrstuvwxyz $0123456789%

⊙ **Cyrus Highsmith**

1997 年畢業於 RISD，後來加入 Font Bureau 成為主要設計師之一，除草書體外更著手製作許多內文字體。他的設計深受美式漫畫風格影響，而他個人特色強烈的插畫也廣為人知。於 2012 年出版了《Inside Paragraphs : Typographic Fundamentals》（台灣繁體中文版《圖解歐文字體排印學》已由臉譜出版）。occupant.org

01 **Biscotti**

此款字體是在 2004 年時特別為《Brides》雜誌製作，適合正式場合使用，是款表現出銅版雕刻時代纖細線條的草書體。提供兩種字重可選擇。

02 **Loupot**

受到 Charles Loupot 所繪製 St. Raphael 的 Logo 啟發而製作，是款只用大寫字母也能排版的字體。

03 **Serge**

角度些微傾斜，越接近基線的筆畫越細為其特徵。有三種不同的字重，也提供含有曲飾字（Swash）的字符及連字。

Wedlock

Heavy Congestion on Lovers' Lane

Vows Blooper Reel

01

CONVERSATION

Charming telephone chit-chat

6 hours duration

THEN I NOTICED IT WAS A RECORDING

Now just wait a minute

Doubletake

02

PARISIAN THEATRE

A Whirlwind Romance Began Thus

Jet Packs à la Lune

EXCITEMENT

At That Exact Moment, the Two Fell in Love

03

Under ware

BETWEEN *the* GREEN HILLS
by THE SPRINGS OF THE RIVER NECHI
IN THE VALLEY *of* ABURRA
from THE NORTH *of*

Cerro de Quitasol

SETTLES *today* A BEAUTIFUL
VILLAGE *with* THE NICKNAME *of*
»CAPITAL DE LAS ORQUÍDEAS«

THERE ARE MANY RUMORS ABOUT THIS SMALL VILLAGE,
SOME SAY IT'S LOCATED ON A CLOUDY MOUNTAIN,
SOME CLAIM TO HAVE SEEN A GLIMPSE OF IT IN A JUNGLE.
OTHERS BELIEVE THE VILLAGE DOESN'T EXIST AT ALL
BECAUSE THE RUMORS ARE TOO BEAUTIFUL TO BE TRUE.
IT IS AS THOUGH THE WHOLE VILLAGE IS A METAPHOR,
KNOWN TO PEOPLE FROM MANY COUNTRIES, ALL SPEAKING
ABOUT THE SAME SUBJECT, AND ONLY THE DETAILS VARY.

(01)

Liza

lettres d'amour

Ooooooh

(02)

⊙ **Underware**

德國出身的 Akiem Helmling、荷蘭的 Bas Jacobs
及芬蘭的 Sami Kortemäki 三人在 KABK 認識後共
同設立了這間工作室。製作了 Liza、Mr Porter 等技
術性強的字型，及擁有 3 種義大利體可選擇的 Auto
等富有巧思的字型，持續不斷嘗試創新。
underware.nl

(01) **Bello**

妥善運用 OpenType 功能的一款筆刷字體。收錄眾多
替換字符及連字，為表現手寫感下了不少工夫。

(02) **Liza**

可運用 OpenType 功能根據前後關係替換不同設計的
文字等，是一款技術比起 Bello 又更加進步而富有變化
的字體。

⊙ Martina Flor

阿根廷人，畢業於KABK，現居於德國柏林。除了
擅長字體設計之外，也相當投入於各種手寫字活
動。曾於網路上參加 Lettering vs Calligraphy 的
挑戰受到熱烈討論，也曾參與柏林的字體研討會
TypoBerlin的手寫字競賽。www.martinaflor.com

01 Supernova

這款字體以她就讀於KABK時製作的字體為基底設計
而成，由Typotheque發行販售。有5種不同字重的
Text版本以及Poster版本。

⊙ Laura Meseguer

畢業於KABK，在學時設計的Rumba曾獲TDC2
賞。現以巴塞隆納為活動據點，是Type-Ø-Tones
公司的成員之一。曾出版《TypoMag》及共同出
版《Cómo crear tipografías》。
www.laurameseguer.com

02 Magasin

與Didone相當類似，是一款粗細對比強烈，有著幾何
學造型的直立式草書體。

⊙ Ulrike Wilhelm

德國柏林的插畫家兼平面設計師。於2009年成立
個人工作室LiebeFonts，著手製作相當多的手繪
線條風格的字體，像是LiebeErika和LiebeKlara都
頗具人氣。liebefonts.com

03 LiebeErika

帶有隨性手寫感的一款無襯線體，字寬較窄。提供豐
富的替換字符及連字。

⊙ Elena Albertoni

義大利人，現居於德國柏林。任職於Luc(as) de
Groot時也成立了個人工作室Anatoletype。妥善
運用OpenType功能的Dolce及Gregoria等字體皆
曾獲TDC2賞。（參考p.68）
www.anatoletype.net

04 Dolce

善用OpenType功能，是一款接近自然手寫線條的草
書體。榮獲TDC2賞，有5種字重。

01

The Milky Way is the galaxy that contains
our Solar System. This name derives from its
appearance as a dim "milky" glowing band
arching across the night sky, in which the
naked eye cannot distinguish individual
stars. The term "Milky Way" is a translation
of the Classical Latin via lactea.

YOU LIKE IT AND IT LIKES YOU

02

03

04

⊙ Hubert Jocham

德國的字體設計師。經手許多客製化的企業制定
字體，如法國的《Vogue》以及《W Magazine》
等。設計的字體富有個人特色，像是頗具人氣的
Narziss、針對包裝設計製作的草書體等。

www.hubertjocham.de

⊙1 **Mommie**

一款粗細對比明顯的字型，適用於大型標題字，榮獲
TDC2賞。

...

⊙2 **Susa**

提供4種字重的筆刷系字體。x字高較高，字碗寬廣，
感覺溫暖且平易近人。

...

Momm

Susa

The Humana typefaces were an exp

ReUSE could *huma

nothing mo

⊙3

⊙ Timothy Donaldson

英國設計師。他製作過許多款手寫字型，以ITC
Humana、Ruach、Postino、Banshee、Orange、
John Handy、Donaldson Hand、Twang等作品廣
為人知。此外，他也是專業的歐文書法家，並舉行
歐文書法的展演活動。

www.timothydonaldson.com

⊙3 **Humana**

以寬筆尖寫出的文字為範本製作而成，提供3種字重。
後來更推出了Serif和San Serif版。

...

⊙4 **Twang**

是一款輪廓不規則、獨具風格的草書體，文字如同浸
濕暈開般，引人注目。

...

R

tr
GEN

the letters of Twang had their genesis on an envelope
flap: the type director was antipathetic to the KLOE
typeface I was trying to persuade him to commission
but he liked the address label. This *accidental*
typeface eventually became the model for
another — Airstream

k

草書體的分類

文 / Akira1975

這裡將《TYPOGRAPHY 字誌》第二期專欄〈國外經常使用的字體：草書體篇〉中所介紹的字型重新分類整理如下。在選擇字體時可作為參考。草書體在第三期也有詳盡的介紹。

● ——— 正式的草書體

Snell Roundhand

ITC Edwardian Script

Shelley Script

Bickham Script

P22 Zaner

Sloop Script

Tangier

Aphrodite Slim

Adios Script

Feel Script

Burgues Script

● ——— 古典樣式的草書體

P22 Cezanne

Dear Sarah

Memoir

Voluta Script

● ——— 手寫字跡的草書體

ITC Bradley Hand

Caflisch script

wiesbaden Swing

Olicana Corinthia

● ——— 筆刷樣式的草書體

Brush Script

Mistral

Bello Liza

SighPainter HouseScript

● ——— 其他的隨性風草書體

Bickley Script

Radio

Filmotype Honey

Feature Report

深入造字現場：森澤文研造字過程大公開

取材／柯志杰、葉忠宜、張軒豪
Interview by But Ko, Tamago Yeh, Joe Chang
文字／柯志杰　Text by But Ko
攝影／周雨衛　Photographs by masaco

森澤 Morisawa

森澤是日本最大的字型公司。創業者的森澤信夫於1920年代發明日文照相打字機，輾轉成立森澤公司。數十年來，照相打字進化成高精密照相排版機，又演變為電算照排，森澤公司一直走在技術的前端。1987年，森澤公司預先看到電腦排版的潛力，率先與 Adobe 公司合作，轉型進入電腦字型市場，就此樹立今日屹立不搖的地位。

森澤文研 Morisawa Bunken

森澤文研是為了能專注於字體設計，從森澤公司切離出的獨立專業字體設計公司。銷售業務則交由森澤公司進行。原位於兵庫縣明石，2017年遷至大阪的森澤公司大樓現址。

這次訪問的對象

吉村淳美 —— 森澤文研字體設計師

小竹一成 —— 森澤文研編輯組組長

木村卓 —— 森澤文研設計組組長

名詞註釋

貝茲曲線
數學上描述曲線的方式之一。由於 Adobe 公司採用貝茲曲線做為 PostScript 技術的基礎，現在桌上出版每個環節，包括字型、製圖，都是以貝茲曲線方式描述。

多主板（multiple master）
現代電腦造字技術，以兩個以上的主板（例如一粗一細），藉由軟體演算，自動產生中間各種不同粗細的方式。每個主板的控制點數量、順序都必須完全一致。

控制點
描述貝茲曲線的每個點，包括線上控制點與線外控制點（控制桿）。

造字經驗超過半個世紀的森澤文研，歷經照相排版的玻璃文字盤、電算照排的數位向量字型，直到現代的數位電腦字型各種技術的演變，造字方式配合技術演進不斷變化，同時又保有自己的傳統。

我們這次參觀，驚訝的是森澤文研仍保有紙上繪圖的造字方式，所有字型都是在方格紙上繪製後，才掃描數位化。更驚人的是，並不是只有基本的數百字或數千字在紙張上完成，而是整個字型「每一個字」都是從方格紙開始動手的。

設計組的吉村小姐為我們示範如何在透寫板上畫出一個字。首先要確定文字的骨架，接著繪製草圖，最後再使用直尺與雲形尺繪製完稿。每一個字都要經過這3個步驟，畫出3張方格紙。而這樣手繪原稿的作業，一位熟練的設計師，一個字從頭到尾大概需要幾十分鐘。

有趣的是，繪製時使用的方格紙與鉛筆，也隱藏著玄機。設計組目前有平滑面與素面的兩種方格紙（雖然我們摸起來覺得差不多），而要用哪一種紙就憑每位設計師的喜好了。聽說素面的紙畫起來比較穩定，而平滑面的紙比較容易畫出流暢的曲線。

鉛筆大約0.3mm粗，濃度其實並沒有硬性規定，從 HB–2H 的範圍都有人愛用，也是設計師各有自己的喜好。黑一點的筆掃描時看得比較清楚，但相對來說黑的筆比較軟，畫沒多久就變粗了。因此吉村小姐個人比較喜歡 2H 鉛筆，這是繪圖時較能保持穩定的粗細。

畢竟日文字型也包含大量的漢字，通常無法一個人負責所有的文字。森澤文研一般的流程，會由一個人

先獨立完成600個基本字後，再由整個團隊從這600個字擴展到整個字集的萬餘字。另外，假名的部分通常也是由一個人獨立完成，確保風格統一。

手繪的原稿完成後，接下來則由編輯組的小竹先生示範數位化的過程。

在這之前，我一直想不通手繪原稿要怎麼進行數位化。每一個字都逐一描出貝茲曲線的話，很難想像這樣製作出來的字型能夠保持一致性。尤其是現代的字型家族多是用多主板方式製作的，每個主板必須要有相同數量且完全對應的控制點，才能正確內插出中間的字重。因為森澤文研基本上也是每個主板都手繪出所有原稿，手繪原稿要怎麼製作出符合多主版需求的正確數位資料，是這次採訪前最想知道的問題。

而森澤文研的做法是，先以基本字的掃描稿製作出各種筆畫的部件，像是橫筆、豎筆，以及不同長度、角度的點、撇、捺、鉤筆。接下來，並不是逐一針對掃描的原稿描繪外框，而是從之前做好的筆畫部件中，逐一挑選最接近的部件「貼到」原稿的每個筆畫上。接著再去細調部件的控制點，在保持相對位置不變與數量不變的原則下，調整到符合原稿的位置。如此就能確保每個字中的相同筆畫能夠保持高度的一致性了。

每個字都完成數位化後，並不表示字型就製作完成了。字型還需要經過許多道關卡測試，才能夠確保高品質。

在字型製作的過程中，就會不斷把已經造好的字排成文章印出來確認效果。但其實一般600dpi雷射印表機的畫質，並不足以呈現出平板印刷的效果，

所以在這裡會使用底片輸出機 (imagesetter) 沖洗出2400dpi以上的樣張進行確認。設計組組長木村先生說，目前正在使用的底片輸出機也面臨停產、缺乏耗材的問題，未來要怎麼因應是現在是最苦惱的問題之一。

檢查的階段最重要的是要確保每個字灰度、尺寸、粗細的整齊性，發現了有問題的字，就以紅筆標註後回到編輯組進行反覆修改。

另外還有一個很有趣的步驟是「併排印字確認」。一般生活中常用的漢字就三、四千字上下，但一個字型裡往往都要收錄上萬個漢字，其中包含一堆平常極其少用的罕用字，很多字設計師根本自己就不認識，所以造字時很容易造錯字，例如漏了筆畫，或是造錯類似的部件。所以要把每個字與現有的字型產品並列在一起，對照每個字看是否部件都完全一致，確保上市的字型產品沒有錯字。

近年，隨著字型的使用環境愈來愈多元，配合字型產品在市場定位上的需要，也會納入螢幕顯示效果確認、UD (通用設計) 需求確認等各種檢查步驟。

森澤文研每年都在市場上持續推出新產品，源源不絕的構想是從哪裡來的？除了從兩年舉辦一屆的字體設計比賽中選擇優秀作品上市之外，森澤公司的業務也會持續蒐集市場需求，另外，森澤文研公司內部還會不定期舉辦提案大會，歡迎字體設計師們自己踴躍提案。不過，真正能走到最後上市的提案其實少之又少，8–9成的提案都會走向廢案。所以實際我們看到的字型，都是突破重圍活下來的佼佼者呢！

Step 1. 原圖設計

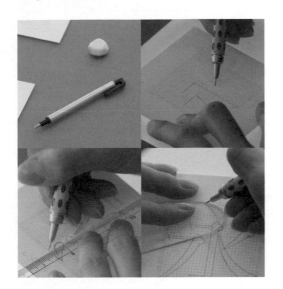

0	1
2	3

0. 道具
1. 勾勒出文字的骨架
2. 繪製草圖
3. 繪製完稿

Step 2. 數位化

1
2

1. 選取適當的部件，貼到掃描的底稿上
2. 調整定位點

Step 3. 反覆確認

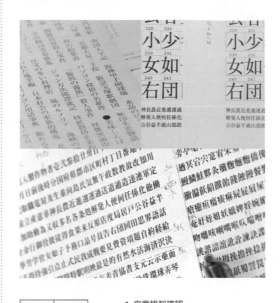

1	2
3	

1. 文章排列確認
2. 確認文字大小與粗細
3. 併排印字確認（及早發現錯字）及
濃度確認

5

5. UD確認（UD字型產品，需要使用專
用的器材，模擬白內障、弱視等視力情
況，確認閱讀效果）

C

Columns

專欄連載

文／小林章 Text by Akira Kobayashi　　翻譯／高錡樺 Translated by Kika Kao

歐文字體製作方法 Vol. 04

Akko 徹底剖析
Akkoの徹底書体を解剖

這個專欄之前依序介紹了各類字體的製作方法，接下來，小林章將會一次針對一款他製作過的字型來作更詳盡的分析。字體設計師在著手設計一款新字體時，都在思考什麼樣的問題呢？第一篇要介紹的是無襯線體 Akko。

於 2011 年發行的 Akko，是一款具有現代感的無襯線體，文字看起來既大又清晰，是當時分析了市場有這樣的需求而開發的。

Akko 特別之處在於小寫字母的 a、n 和 r 等字形上，簡化了書寫時筆畫尾段會有的突出線段。不過這樣的設計很可能讓人感覺過於刻意而明顯，或者看起來不成熟，讓可使用的範圍受到侷限，所以 Akko 在這部分下了很多工夫，讓線段有著恰到好處的收尾，即使以小字級用在內文排版也都不影響易讀性。自 2011 年開始發行以來，已被許多知名公司所使用，像是紐約泛歐證券交易所 (NYSE Euronext) 的 Logo 等。

關於 Akko 的字體特徵，有以下 3 點。

1. 字形上盡可能化繁為簡

2. 適合各種排版方式

3. 流暢的節奏感

單個字母來看時或許無法察覺，但用 Akko 組成單字後，你會發現字與字的間隔保有一定的閱讀節奏感，這是 Akko 在製作時的目標。當人們在閱讀文章時，良好閱讀節奏的排版會讓讀者的眼睛感到舒適，進而讓閱讀內容時的專注力能夠持續。

反之，混亂的節奏則會阻礙閱讀。舉例來說，大寫字母 M 是最容易影響節奏感的字母之一，因為在有限空間內塞入了 4 條線，如果設計不佳，很容易產生黑色過重的問題。排版 5 個左右字母組成的大尺寸標題字時可能不會察覺，但用於小尺寸內文排版時，字母之間黑色濃淡的差異就會相當明顯。理想上會盡可能讓各個文字間彼此黑色濃度的差

異減到最小。當然，即使一個個文字依序做了調整，最後還是要組成完整單字來看，才能真正解決黑度不均的問題。另外，兩個字母間的空隙過大也會破壞節奏感，像是單字裡有小寫字母 r 後面接著 a 時，整個單字看起來就會有個空洞。

不過，易讀性和節奏感不是完全正相關的。如果單純只考慮節奏感，大可將文字都設計成像一根垂直線段一般，把左右參差不齊的部分全部省略。將垂直線段以相同間隔擺放，作為一幅畫來看就既清晰又明瞭了。然而實際上良好的易讀性來自於 26 個字母彼此間最好明顯不同。因此 Akko 的設計理念就是在兩者之間取得最佳平衡，期望在表現各個字形的同時，又能保有舒適的閱讀節奏感。

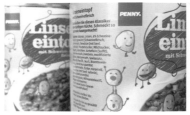
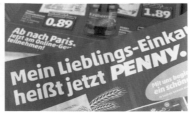

德國知名超市 Penny 所使用的客製化版本。從海報、廣告傳單到食品原料、營養成分標籤等小字級內文，都使用了這款字體排版。

3 種字體的比較

為了能更清楚看出 Akko 的不同之處，以 DIN 1451 Mittelschrift、Helvetica Bold 與粗細接近的 Akko Rounded Medium 來做比較分析。這裡字間調整設定全為預設。

1.

① 將 3 個大寫 I 並排檢視，可以看出直線筆畫間隔上的差異。

② 接下來將文字改成灰色，字與字之間以黑色填滿來檢視。雖然觀看方式有很多種，我並不覺得文字輪廓以外的空間是銳利的四邊形，而是比較圓潤、有模糊地帶的。

③ 這裡可以比較 I-H 之間的空間量及 H 內側上下的空間量，也能以此觀察出各個字型不同的個性。DIN 和 Helvetica 在字間距離的設定較窄，不過 H 內側則明顯給了較寬裕的空間量。而 Akko 在這個部分降低兩者空間量的差異，而字間雖然設定較寬，字形卻仍然感覺緊密，整體空間量分配很平均。

2.

① 加入大寫 O，為的是檢視直畫與曲線之間的空間量。

② Helvetica 的 O 有著渾圓圓感。而 DIN 和 Akko 的 O 則較窄，接近橢圓，因此上下的空間量也不多。

③ 將文字及文字輪廓以外的空間量分開個別檢視。其中空間量相差程度最小的是 Akko，特別減少了大寫字母 H 和 O 左右的空間量，以降低大寫 O 內外側的空間量差異，呈現較平均的狀態，這就是 Akko 所追求的節奏感。另外 2 個字體，字與字之間的空間量感覺都比文字內側的空間量少了一些。

3.

上面的範例，我們在 H 左右放置以 4 條直線組成的 M、W，來檢視這 4 條直線的構成。相較之下，Helvetica 的 M 看起來像是被塞入一個狹窄空間，內外側的空間量相差較多。而 DIN 和 Akko 在 M 中央的 V 字部分底部沒有接觸到基線，留出空間，讓這個較為窄仄的字也不會有黑色過重的問題。接下來我們看 W。Helvetica 的 W 因為左右外展的斜線角度大，在左下及右下各造成一塊直角三角形空間。而 Akko 在 W 字寬的設定上則是比 H 還寬，也降低了外側斜線的傾斜度。此外還特別讓 W 的兩條外斜線微微向外膨脹形成曲線，讓內外側空間量一增一減，達成平衡。

4.

DIN 1451 Mittelschrift	HPHLHTH	
Helvetica Bold	HPHLHTH	
Akko Rounded Medium	HPHLHTH	

這裡我們另外挑選了容易造成文字之間有較大空隙的字母P、L、T來看。相較之下，Akko盡可能減少了文字間的空隙量。在不影響文字辨識度及造成大寫I與小寫l混淆的程度下，縮短了L、T的橫棒。另外，與Akko相比，DIN和Helvetica的L在右上部分留下較大的空間量。

5.

DIN 1451 Mittelschrift	BERLIN PHILHARMONIC
Helvetica Bold	BERLIN PHILHARMONIC
Akko Rounded Medium	BERLIN PHILHARMONIC

接下來以日常生活中會使用的單字組合來看。以上的單字中有先前測試過的I、H、O，以及後來的P、L、M。另外「單字間」（word space）的安排與調整也是非常重要。下一個範例，將焦點放在文字以外的空間量，觀察節奏如何安排。

6.

DIN 1451 Mittelschrift	BERLIN PHILHARMONIC
Helvetica Bold	BERLIN PHILHARMONIC
Akko Rounded Medium	BERLIN PHILHARMONIC

DIN和Helvetica的大寫L的內側空間量都比單字間還大。但如果把單字間拉大至與大寫L的空隙量相當，即使能夠讓右上空間看起來不那麼突兀，卻會間接影響到整篇文章閱讀時的節奏，單字各自分離，反而變得難以閱讀。因此，單字間的設定更加是字體設計師不可忽視的工作之一。

7.

DIN 1451
Mittelschrift

minimum

Helvetica
Bold

minimum

Akko Rounded
Medium

minimum

接下來，我們來看小寫字母的空隙量。在測試小寫字母時，為了檢視直線筆畫之間的節奏，我經常利用minimum

這個由m、i、n、u組合而成的單字。Helvetica的n和u內側空間量及字母之間都比m還小。而Akko的m和n在空間

量的比例分配較均勻，因此有著平均的節奏感。

8.

DIN 1451
Mittelschrift

unwind

Helvetica
Bold

unwind

Akko Rounded
Medium

unwind

這裡挑選了有w的單字，對照下可以明顯看出w設計的不同之處。Akko的小寫

w與大寫相同，字寬設定較寬，也讓斜線向外微微膨脹，盡可能讓空間量外減

內增。和其他兩個字體相比，Akko的內外側空間量差異是最小的。

9.

DIN 1451
Mittelschrift

Excellence in typography is the result
of nothing more than an attitude.

Helvetica
Bold

**Excellence in typography is the result
of nothing more than an attitude.**

Akko Rounded
Medium

Excellence in typography is the result
of nothing more than an attitude.

下面以相同的字級排版來看這3個字體的差異。對照下，Akko的小寫字母看

起來略高。此外，以這個粗度的字重來說，句子左右長度仍有效控制在一定範

圍內。

DIN 1451
Mittelschrift

Excellence

Helvetica
Bold

Excellence

Akko Rounded
Medium

Excellence

Excellence

將3個字體以相同字級大小重疊來看。 DIN 和 Helvetica 的大寫字母字高看起來 一樣，而 Akko 和 Helvetica 小寫字母字 高雖然也幾乎相同，但 Akko 的大寫字母 比較小，因此小寫字母相對顯得略大。

Akko 的細部剖析

● 表格用等寬數字
Tabular Lining Figures

等寬數字的1利用襯線來填補多 餘的左右空間。

呈開放形，增加內側空間。

012345678

● 比例數字
Proportional Figures

各個數字的字寬不同。

012345678

比例數字沒有襯線。

● 舊體數字的等寬數字
Old Style Tabular Lining Figures

各個數字的字高不同。

012345678

● 舊體數字的比例數字
Old Style Proportional Figures

0和等寬數字相比較寬。

012345678

表格用等寬數字	1901–1911	舊體數字的等寬數字	1901–1911
比例數字	1901–1911	舊體數字的比例數字	1901–1911

ESTABLISHED 1876

Established 1876

在字體排版上，等寬數字建議搭配大寫字母為主。

而舊體數字則建議搭配小寫字母為主。

● 大寫字母

一般的製作方式下，當斜線以狹窄角度交錯，重疊處會黑度過重。

實際上會放入一段看不太出來的橫線以分散黑色部分及確保內部空間。

像這樣多條斜線在小範圍的地方相互重疊，也會使黑度過重。

這裡也會放入一段看不太出來的橫線以分散黑色部分及確保內部空間。

ABCDEFGHIJK

雖然字形緊縮卻也留有足夠空間。

縮短橫畫讓往後字間調整更容易。

橢圓型的O則利用微微向外擴張的方式，減少了文字外側的空間。

雖然字形緊縮卻也留有足夠空間。

縮短橫畫讓往後字間調整更容易。

LMNOPQRSTU

M和N也做了與A類似的處理，但讓交疊處角度稍帶圓弧，減少突兀感。

向外側些微膨脹，增加內側空間。

粗字重的直畫則呈尾端較粗的圓錐狀。

VWXYZ MN**MN**M**N**

細字重的直畫為垂直線。

保持筆畫尾端的粗度以維持與其他字母在視覺上的粗度統一，但交錯處仍做了降低黑度的處理。

● 小寫字母

abcdefghijkl m

盡可能簡單化的字形。

線段切口不垂直，讓文字律動感更自然，字母afgjlrsty也做了相同處理。

這樣做更容易與大寫字母 I（右）區分。

nopqrstuvwxyz

y 也做了與 A 一樣的處理。

aaaaaaa

①　②

也考慮過讓字碗（bowl）部分的上下曲線粗細相同 ①，不過發現粗字重會失去原有的律動感 ② 而作罷。

腦中所想像的實際繪製示意圖，可看出這部分線段較細是合理的。

這種字碗形狀我已在過去設計的 TX Lithum（1999）裡嘗試過。

Akko、Helvetica為Monotype的註冊商標。TX Lithum為Typebox的註冊商標。

文 / 山田晃輔 ヤマダコウスケ Text by Kosuke Yamada　　　翻譯 / 柯志杰 Translated by But Ko

What's Web Font　Vol. 03

還想了解更多網頁字型的事！

もっと知りたい Web フォント

上一期介紹了海外網頁字型、網頁 Typography 的潮流，在這一回則要訪問推出 Creative Cloud 的 Adobe 公司，一探 Typekit 與網頁字型的最新動向。

山田晃輔｜PETITBOYS｜網頁設計師、文字工作者，經營關於 Typography 的資訊網站「フォントブログ」。www.petitboys.com

 Adobe Creative Cloud

以固定金額訂購的方式，可使用 Adobe 公司所有最新版本的應用程式。可將作業環境與雲端同步，隨時隨地維持相同的作業環境。

www.adobe.com/tw/creativecloud.html

- 個人方案
 完整應用程式 1620 元 / 月
 單一應用程式 640 元 / 月
- 教育方案
 學生、教職員版 640 元 / 月（第一年）
- 團體、企業方案
 要洽詢報價。

 Typekit

Adobe 的字型服務，提供眾多知名字型。
https://typekit.com

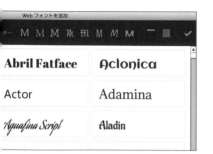

* Edge Web Fonts 囊括了不僅 Adobe、Google，還有全世界設計師提供的數百種字型。主要是自由字型為主。

Adobe 的字型服務「Typekit」

Typekit 是美國的新創企業所打造的網頁字型服務。以往在設計 Web 時只能使用各大平台都預設安裝的 Web Safe 字型，而 Typekit 則是將字型資料放到雲端伺服器上，讓網頁能動態顯示任何字型。

自 2011 年 10 月起，Typekit 加入了 Adobe 的家族陣容，從 CS6 就加入 Creative Cloud 的服務，然而隨著 Creative Cloud 的進化，與 Adobe 應用程式之間的連動也更加強化。

任誰都能隨時隨地輕鬆使用

Adobe 為什麼會去買下 Typekit 呢？根據訪問窗口的說法是：「Creative Cloud 的設計概念是讓用戶能維持最新的編輯環境，『隨時隨地』使用應用程式。而對於字型的使用環境，也希望能以一致的概念提供服務」，所以希望能將字型環境也雲端化，進而在所有 Adobe 軟體間都融合 Typekit 的技術。

另外，Creative Cloud 還使用了 Typekit 的技術，提供了開源網頁字型的 Edge Web Fonts 服務*。此功能都內建在 Adobe Muse ™以及用來建構最先進網頁的 Edge 系列應用程式裡，讓不懂程式語法的設計師也能輕鬆掌握。

Adobe 是全世界最大級的字型廠商

若一般提起 Adobe，雖然它給人比較強烈的印象是應用程式廠商，但其實它也是發表了小塚明朝、小塚黑體、かづらき (Kazuraki)、りょう (Ryo) 等日文字體及更多知名歐文字體的字型廠商。近年 Adobe 首度發表開源字型如 Source Sans Pro、Source Code Pro 以及思源黑體等，也引起不小話題。今後也計畫持續擴充字型種類，並開發更多日文字體。

上千種經典字體到個性字體可以作為網頁字體使用

Typekit 到底可以做到什麼呢？
接下來要介紹其特徵與重點。

Typekit 提供了各種搜尋字體的
方法，對於繁忙的設計師來說，

是相當方便的操作介面。不妨趁
機找找有沒有自己喜歡的字體。

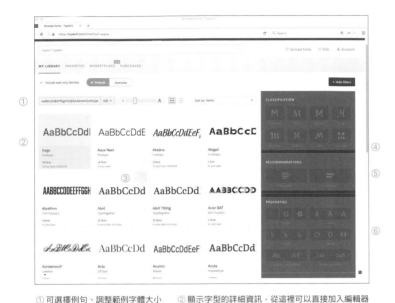

個別的字型頁面則會顯示字型相關資訊、家族
資訊，除了排列範例外，還可以實際試打，並
提供不同 OS、瀏覽器的顯示效果模擬。

① 可選擇例句、調整範例字體大小　　② 顯示字型的詳細資訊，從這裡可以直接加入編輯器
③ 點愛心可以加入我的最愛　　④ 可用分類搜尋字體　　⑤ 可指定標題用或內文用
⑥ 可更精密指定寬度、筆粗、x 字高的高低、筆畫對比等條件

將選取之字型加入 HTML、CSS 用的編輯器。

也提供有能從雲端同步的桌面字型

另外，Typekit 還提供字型同步功能，按下「Sync」即可將雲端上的
字型下載到桌機上，供 Creative Cloud 的應用程式使用。

Column ───────────

Source Sans Pro / Source Code Pro
以易讀的 20 世紀美國無襯線字體設計為靈感所開發的無襯線字
體。Source Code Pro 則是針對撰寫程式碼用途開發的等寬字
體。兩者都可以在 Adobe 網站免費下載使用，也可以在 Typekit
上作為網頁字型使用。

Source Code Pro Regular
Source Sans Pro Regular

Column ───────────

桌面字型與網頁字型哪裡不同？
所謂桌面字型，是指在 PC 或 Mac 等桌面環境上使用的字型資料。
而網頁字型則是原則上只能用於顯示網站用的字型資料。雖然有
時候也有自己購買字型後設置在網站上使用的情況，不過通常是
使用 Typekit 等網頁字型服務較為普遍。這牽涉到字型的授權型
態，一般來說桌面字型的授權並不會包括網頁字型（反之亦然）。

Typekit 並不是桌面應用程式，可直接從瀏覽器連上 Typekit 網站使用 https://typekit.com

字嗨探險隊

上路去！看馬路上的文字

撰文‧攝影／劉獻隆 Tom Liou @ 字嗨探險隊
Text & Photographs by Tom Liou

「注意」、「停」、「禁行機車」……你曾經好奇路面上的這些字是怎麼寫成的嗎？這期字嗨探險隊就要帶你一探道路文字的書寫現場！

說起馬路上的文字，一定與交通管制規定密不可分。在交通規則中為了彌補標線在「警告」、「禁制」、「指示」的不足處，必然會帶有輔助配合的文字出現。如大家常見的「慢」、「公車停靠區」、「越線受罰」、「調撥車道」，這些事情若不能用圖示去表達，就必須利用書寫文字在地面上將訊息傳達給人們。

為了深入了解道路文字的書寫過程，字嗨探險隊前去二次採訪興旺工程的吳志文師傅，希望得到更多道路文字書寫的線索。在此特別感謝興旺工程的老闆劉家宏先生的大力幫忙，以便讓我們順利採訪成功。

基本上道路標線的繪製行為有5大重點步驟——

劉獻隆 Tom Liou｜又可稱呼為「湯六」。本身從事UI/UX設計工作，曾服務於高職美工科與印刷輸出工廠，故對於字型設計、美術教育、社會設計領域的相關事物擁有極高的熱忱。2016年，在工作之餘設計台灣道路體並於網路上發表作品。

採訪師傅—吳志文｜興旺道路工程標線師傅，從事道路標線工程30餘年。大大小小的工程都見過，對於馬路上的工作事物如數家珍。工作這麼久，一直感覺到政府雖然都很不注重道路標線的規範，但心中一直都認為好的標線規劃除了必須好好設計之外，更是一種影響最多人生活的藝術。

→ 燒料

師傅必須事先確認路面的標線的顏色施工順序，看是要先畫黃色、紅色或是白色線。接著再倒入熱拌塗料❶，並在大車上使用100多度的高溫進行燒煮，這些粉狀物才會變成半凝固的液體，並將顏料燒到很像鹹粥的凝固感覺，最後再分裝到標線機上保溫（這也是民眾最常看到施工人員推的機器）❷，即可以用這些道具進行繪製。

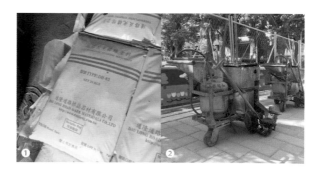

→ 打線

打線的目的主要是確認標線文字的外框大小以及是否在路面的正中央，若打線打不好，會造成左右車道不一樣寬，或是字沒有在該線道的正中間，讓開車的民眾產生視覺上的困擾。該外框依照各國的規範有所不同。台灣的標線文字規範是寬度100公分，高度250公分。

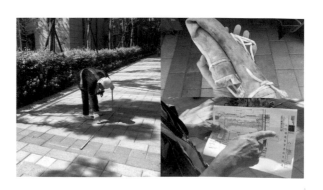

→ 清潔

清潔的目的就是確認路面上有無過多的灰塵垃圾，否則標線塗料一旦畫上就會因為過多的小石子污染顏料而無法牢固附著地面，只要車子經過顏料很快就會碎裂，讓標線壽命大幅縮短，故「清潔」這個流程非常重要。

→ 繪製

師傅會將欲寫的文字寫在旁邊提醒自己，並使用「推」標線機的方式進行繪製。一台標線機根據機台大小的不同，產出線條寬度分成「10公分」與「15公分」兩種類型。本次採訪吳師傅是使用10公分的標線機進行畫線與寫字工作示範。但就算是線段寬度10公分，道路中還是會遇到寫字範圍太小的問題，當標線機過大沒有辦法寫的時候，師傅則會以模版代替。如照片中的「博」、「愛」、「務」，或是各式「腳踏車」、「輪椅」、「父子牽手」符號等模版。

師傅在寫字時，因為擔心塗料沒乾彼此互相沾粘，繪製時原則上不會依照我們正常書寫的筆順，而是由外圍到中心。先畫完第一個字的直筆，在等塗料冷卻凝固完全的空檔，就先跑去畫第二個字，畫完第二個字的直筆時，再回頭把第一個字的橫筆補齊。

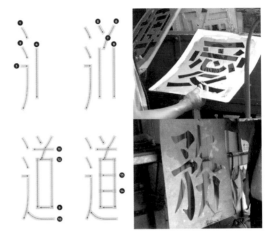

根據我國法律規定10公分寬的白線叫做「車道線」，線外不可停車；15公分寬的白線叫做「道路邊線」，線外可停車。但一般來說生活中看到的線大部分來說都是10公分線。要看到15公分的標線線寬可能要到高速公路上面才看得到，甚至這樣的規定還引起民眾反彈

來源：https://www.facebook.com/carclub01/videos/770133146460707/

→ 清除

「清除」主要是在當師傅寫錯字的時候，這種機會很少發生，但當天採訪很幸運的，我們就遇到了師傅寫錯字。於是師傅必須認命地等該錯字的塗料冷卻固化後，再使用鐵鎚進行破壞，把寫錯字的筆畫一塊塊敲起來。

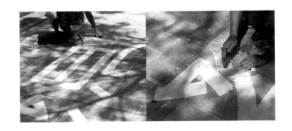

→ 驗收

師傅畫完之後，便必須請該區域的管理人員對照施工需求單逐條進行驗收，確認該有的線段是否都有畫到，或是該要寫在地面上的文字是否都正確，避免委外施工師傅撤場後施工區域的管理人員才事後追溯問題，產生不愉快的糾紛。

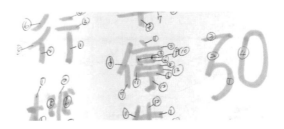

JAPAN

Vol.03 横濱

字型探險隊

フォント探検隊が行く！

撰文・攝影／竹下直幸　Text & Photographs by Naoyuki Takeshita
插畫／タイマ タカシ　Illustration by Taima Takashi
翻譯／廖紫伶 Translated by Miku Liao

鄰近市中心，卻發展出自我風格的港口都市，橫濱。港口區四處林立著新大樓，散發著海的氣息。山邊的住宅區則綠意盎然，充滿異國風情。這次我們就到橫濱的景點及周邊散步一下，順便找找這一帶的字型吧！

竹下直幸｜字型設計師。部落格「城市裡的字型/街でみかけた書体」的作者。曾製作「竹」、「大家的文字」（みんなの文字）等作品。部落格 d.hatena.ne.jp/taquet

→ 車站　各路線的差異一目了然

橫濱車站這個轉運中心占地廣闊。六條電車路線在站名和說明文字上各自使用了不同的字型。❶ JR 的字型是ゴナ + Helvetica ❷ 京急電鐵的字型是新ゴ + Helvetica ❸ 東急電鐵的字型是新ゴ + Helvetica ❹ 橫濱市營地下鐵的字型是ナウ G + Corinthian ❺ 相模鐵道的字型是ナール。

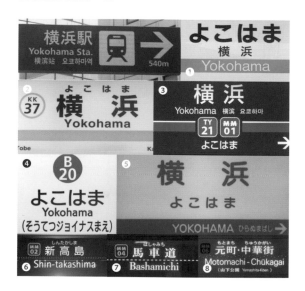

與東急電鐵直通運行的港未來線みなとみらい，使用的字體標示則是各站不同，可以感覺出是以車站周邊的印象為優先考量，凸顯各站的特色。❻ 新高島站是新ゴ + Rotis Sans Serif、❼ 馬車道站是リュウミン + Bononi ❽ 元町中華街站是ナウ M + Univers。

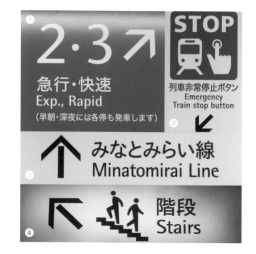

站名和周邊的標示文字，通常會由管理該路線的公司選用同一種字型來製作。不過，因為個別針對一些標示重新製作，導致不同字型混雜的路線也不少見。❶❷ 相模鐵道周邊介紹文字的字型是ヒラギノ角ゴ + Rotis Semi Sans。感覺上應該是後來才更換的。❸❹ 港未來線的標誌使用的是タイプバンクゴシック + Rotis Sans Serif。

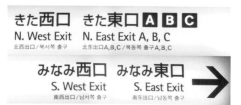

橫濱站比較複雜的是出口名稱。除了東、西出口外還有北西口、南西口、北東口、南東口 4 個出口。這些不同的方向標示，使用的是新ゴ + Rotis Sans Serif 字型。從驗票閘門到車站周圍的說明標示，都可見到這些字型的各種組合使用。

橫濱市營地下鐵全面採用的是ナウ G + Corinthian 字型，這種組合相當少見。

注意事項的字型是 JTC ウイン R。救生圈上面的楷書噴漆文體則是不明字型。

通知單之類的宣傳紙類貼得如此整齊，是否因為注意到這也是景觀的一部分呢？左上方的標題字型是ゴナ。

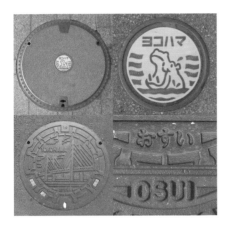

眾多人孔蓋中，這種印上一小圈河馬插圖的最引人注目。搭配片假名寫成的「橫濱（ヨコハマ）」，看起來真是可愛。此外，最有橫濱感的海灣大橋圖案中，還加了「污水（おすい）」這幾個小字。也有英文字母的版本，是要給誰看？（均為不明字型）

橫濱市擁有一個特製的字型 imagine YOKOHAMA，可在市區的宣傳標語等地方看到。由於這個字型以日文假名為主，因此，缺少的漢字部分似乎是用 HG ゴシック字型來遞補。此外，這些日文假名的骨架，是以明治時代所製作的最早期明朝體假名為基礎。

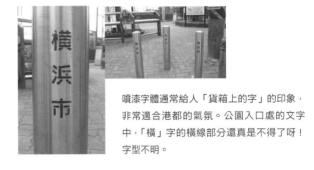

噴漆字體通常給人「貨箱上的字」的印象，非常適合港都的氣氛。公園入口處的文字中，「橫」字的橫線部分還真是不得了呀！字型不明。

→ **公車** 橫濱可不是只有路面公車喔！

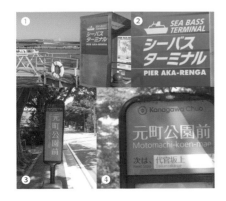

❶❷斜斜的タイプラボ字型。Sea Bass 這個名稱，似乎有透過魚類來隱喻 Bass 的意思。

❸❹行走於住宅區的公車，候車站牌使用的是フォーク。色彩低調，但字體做得很大。

周遊觀光車「紅鞋巴士」（あかいくつ）所使用的字型是帶著些許復古感的 DF 麗雅宋。坐上去之後，說不定真的會被外國人帶走呢！

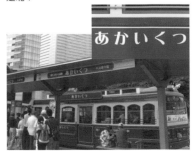

→ 港未來　牽動著橫濱現代發展的港區

❶❷連接車站與大樓的手扶梯旁，有一道刻著文字的巨大壁面。想看完全文必須進進退退地讀，整體藝術感很強烈。這首 Friedrich Schiller 是用直線較多、或許雕刻起來比較容易的平成明朝字型。

❸設立在橫濱美術館中的咖啡館及店家等，也是把 Bank Gothic Condensed 這個穩固且堅實中帶著未來感的字型和日文併用。

❹❺❻2013 年開幕的 Mark Is Minatomirai 商場中，指示標誌文字採用了 AXIS Font。手扶梯注意說明等文字也是。

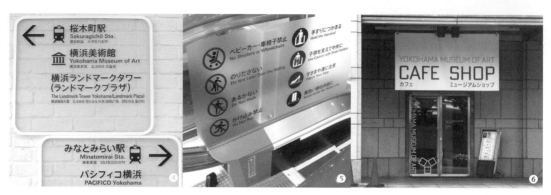

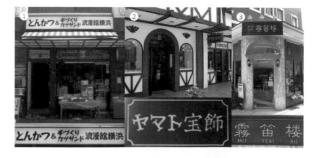

→ 元町　讓人心情平靜安穩的商店街

❶線條粗獷有氣勢的コミックレゲエ，非常適合「炸豬排＆手工豬排三明治」(とんかつ＆手づくりカツサンド)這些字呢！❷復古且裝飾性強的「ヤマト」山本，以及用教科書字體寫成的「宝飾」(珠寶)兩者字型皆不明。感覺上非常適合搭配磚瓦建築。❸充滿懷舊時代感的曾蘭隸書。這種竹字頭形狀宛如海灣大橋般，在現代隸書中幾乎看不到了。

DF康印体雖然是款平穩的古印體字型，用於舊字體上氣氛整個都不一樣了。

紅蘭楷書給人一種精神抖擻的印象，有種適合盛大場合的正式感。

→ 中華街　日本最大的唐人街

街上林立的中華料理店店名很少用現成字型書寫，大部分看起來都是手寫書法字，尤其是充滿氣勢的行書占壓倒性多數。具有傳統感的隸書也很常見。筆畫井然有序的楷書在這裡似乎並不起眼。店名極少看到書法字以外的其他字型。

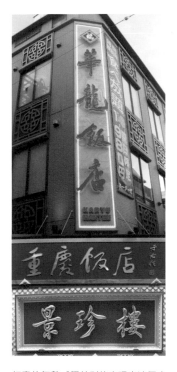

行書的氣勢感覺特別能表現出這個唐人街的特色。字型明顯朝右高起，相當帥氣，簡直像把高超的烹飪手藝直接表現在招牌上。

隸書則有各種類型，運筆有的粗獷有的纖細，也有兩者結合，看似傳統卻都相當有個性！讓人強烈感受到料理的深奧和廣闊。

楷書大部分是用在門或標誌上，在中華街多少給人有些單調的印象。不過，把楷書放上招牌也讓人連想到精心製作的料理口味，真是不可思議。

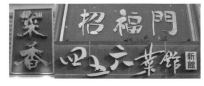

雖然不多，還是可以看到一些不拘泥於傳統筆法的字體。賣的是獨創料理嗎！？

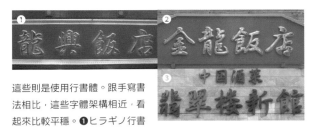

這些則是使用行書體。跟手寫書法相比，這些字體架構相近，看起來比較平穩。❶ヒラギノ行書❷HG行書体❸祥南行書体

❶❷位於街道外頭的自動販賣機。無論是SUNTORY還是KIRIN一律都是紅色的。DFロマン輝這個字型正代表中華街獨特的迷人魅力。

❸「倭物や」的字型是那欽，迷人的調和感非常引人注目。❹目前尚未字型化的字體ピッコロ体。在中華街就算出現這種裝飾性字體看起來也還是很酷。

types around the world

撰文·攝影 / 柯志杰　　Text & Photographs by But Ko

這個專欄是以台灣人的角度，輕鬆觀察世界不同城市的文字風景，
找尋每種文字使用時不同的特色與風情。

上一期逛了泰國，主要介紹了泰文的多樣性，與各種令人瞠目結舌的造型。不過其實泰國的華裔人口接近千萬，人數上可能是東南亞最多；華裔佔人口比例也高達 15%，在東南亞僅次於新加坡與馬來西亞。所以全國到處都有華商、華人街，也會看到各式各樣中泰文並陳的招牌。不過每個不同國家的華人街，仍有其不同的特色，這次就讓我們繼續留在泰國，走進華人街！

→ 曼谷中國城 Yaowarat

曼谷火車總站與昭披耶河之間的地帶，位於鐵路運輸與水上貨運的大動脈，20世紀初時吸引大量華商聚集，形成曼谷最大的中國城。這裡最引人注目的行業，就是大量的金鋪與銀行了，也是難得能看到大量直排招牌的地方。而泰文部分由於不易直排，仍是獨立一片橫排處理為主。

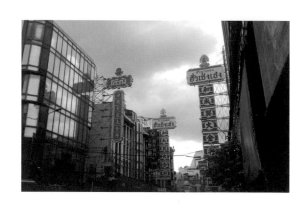

❶我第一次到這一帶時，發現到處都是「兩合公司」這個很陌生的詞彙。經查台灣其實也有兩合公司這種型態，是指公司同時有無限責任股東與有限責任股東的形式，但全國不到 30 間。泰國唐人街卻大量存在這種行號，不知道是否與公司法制度特性有關。招牌的中文是右至左，泰文是左至右，閱讀時左右開弓。一樣是雙語並陳，又有別於越南華人街常見的把漢字放在左右兩邊，越南文寫中間的形式 (參照 P.20 劉元祥專文)。

❷❸這兩片招牌讓人感覺很誠懇 (笑)。下方專營項目說明文字的部分，也都是立體字，相當有誠意。尤其是維善這間下面的書法，帶有點香港魏碑的味道，令人印象深刻 (參照 P.36 香港魏碑專文)。

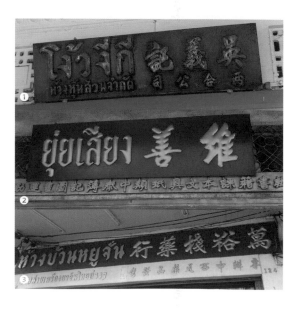

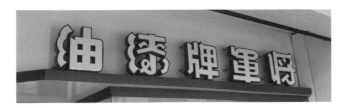

令人眼睛一亮的標準字設計，「漆油」是粵語的講法。

寺廟的燈籠，有著那熟悉的不楷不明的燈籠字體。燈籠的形式是早期的桶燈，有別於台灣流行的福州式傘燈。

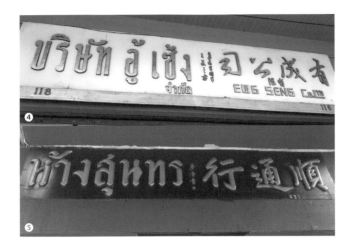

❹一樣是落款放在中間，不過這是集王羲之的字。「有限」公司兩個字感覺是補上去的，不知道是否為法律要求？❺保留題字落款的招牌，這相當尊重題字人，很不錯。而且利用左右閱讀的特性，將落款放在正中間的做法，也挺有意思。

→ **普吉鎮** Phuket Town

以度假海灘聞名的普吉島，其實首府位於不臨海的普吉鎮。這個城市是一個世紀前由葡萄牙人開闢的，他們前來開採錫礦，因而雇用了大量的福建華人。百年過去，葡萄牙人離開了，街上仍然林立著古雅的葡式建築，經營著店家的則是頂下店鋪的華人們。

❶渾厚有力的書法，吸引了快門的目光。這招牌下面的泰文讀音，Tan Lian Hin，真的跟台語差不多。❷很標準的左右開弓版面，泰文也是經典的字體。或許是這一帶曾有葡萄牙人與英國人的關係，很多商店招牌都還有英文，三語共陳的招牌特別多。漢字書法似乎有點李漢港楷的味道(參照 P.28) !?

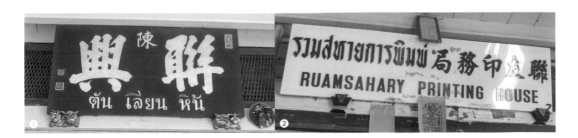

❸漢字實在太可愛，一見到忍不住笑了出來。文字造型前衛，店名取得也很前衛啊。想說診所取名「抱傑」也太妙，結果發現他是「普吉」的另一個音譯。用台語一唸，確實「抱傑」的發音比較準確XD ❹泰文的部分忍不住令人多看了好幾眼。它真的是泰文，但怎麼長得有點像緬甸文還是什麼……，總之頗Q。❺拙趣的英文、現代感的泰文，加上可愛風的漢字，這招牌太令人喜愛。而且漢字還令人聯想到日文的すずむし字型(還是七種泰史風格？)，只是早了好幾十年。這條街上有好多間印刷公司，這也呈現出早年來打拚的華人多半是走哪些行業起家的。

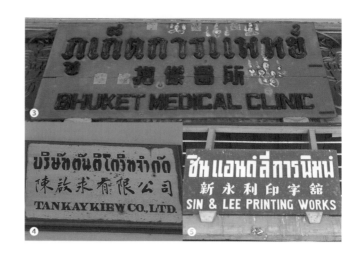

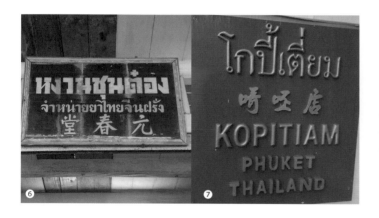

❻看起來歷史悠久的招牌，好可愛的泰文字母設計。❼看不懂漢字寫的是什麼嗎？從英文Kopitiam可以看出端倪吧。這是咖啡店。馬來語的咖啡Kopi，加上閩語的「店」。在馬來西亞、新加坡都有很多Kopitiam喔！

→ 鉛字排版　Typesetting

在普吉鎮，走到街上一間有趣的店面。左邊掛著印刷廠的招牌，右邊卻還掛著寺廟的牌匾。

❶❷店員熟練地操作著海德堡活版印刷機。既然有活版印刷機，該不會……❸往店裡面走，印刷廠的中間還真的存在著一個寺廟(笑)❹果然！這間印刷廠，還留有大量的鉛字粒。似乎時光就停留在半個世紀前的狀態，牆邊是整排的活字架，左方是工作的排版桌。前方桌面上整片的活字版，甚是壯觀！(為什麼看起來很像一堆主機板？)

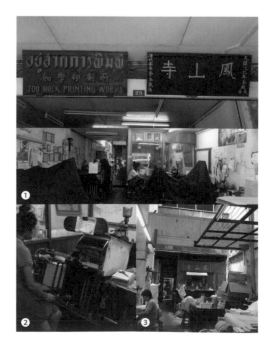

❺在這個排版室工作的，是高齡72歲的王炳仙先生(漢名)。王先生於1945年出生於普吉鎮，聽說上一代是從馬來西亞檳城輾轉移居到這裡的。因為小時候就讀於附近的華文學校，所以我們可以用簡單的華語溝通。不過術語部分夾雜很多泰語……❻泰文的鉛字架是長這樣的。有別於漢字字數太多，必須用一大片的立架陳設；泰文字母可以收容在這樣上下一個盤裡，跟英文差不多。

❼❽排好的泰文活字版。泰文有母音、聲調的問題，活字排列的技術比英文更複雜。這個部分有待未來幾期有機會再來介紹。❾因為經營印刷業的主要是華人，店裡也收藏很多漢字鉛字。但因為幾乎沒在使用，都蒙上厚厚的一層灰。

❿店裡漢字鉛字都是正楷，而且號數還滿多的。由上到下分別是三號、五號、二號與初號。⓫不過因為實務上內文幾乎沒有排中文的需要，漢字主要只用在這類店名上。所以直接把整個做成鋅版來使用為主。⓬像這樣的月曆表頭，漢字就是鋅版直接印的，而不是鉛字粒。

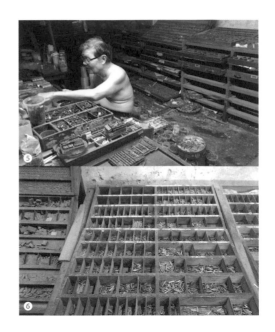

遺留問題

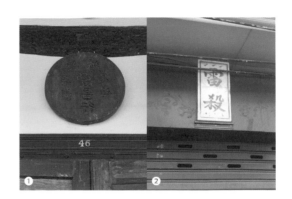

文 / akira1975 Text by akira1975　　翻譯 / 廖紫伶 Translated by Iris Liao

國外經常使用的字體 Vol. 03

襯線體 serif
海外でよく使われるフォント・セリフ体

您是否有感覺到，自己老是使用同樣類型的字型呢？對於歐文字體非常了解的 akira1975，將在這個專欄中為各位介紹一些國外常使用的人氣字型。本次要介紹的是非常受歡迎的襯線體字型。

本次想為各位介紹的是襯線體字型。襯線體除了可用在書籍、雜誌、報紙內文之外，也會被作成大尺寸專用、以展示為導向的類型，可說是一種用途廣泛的字型種類。

這次除了按照傳統分類為大家介紹外，也想介紹一些近年設計並且經常被使用的襯線體字型。

此外，某些襯線體字型無法以傳統方式分類，也有的是橫跨多種分類的，因此希望各位能先有一些心理準備（也有一些字型是勉強做出分類）。此外，文中所介紹的字型設計公司，是舉最具代表性的為例。

akira1975
於 MyFonts.com 及其他國外網站擔任 Font ID（幫忙回覆關於廣告或商標所使用的字型問題），在 WTF Forum 的解答件數已多達 40000 件以上。
typecache.com

1 人文風格襯線體
Humanist Serif

這裡將針對 Venetian（請參照右下分類）及 Garalde 類型的字型，一併為各位做介紹。Venetian 這一類字型中，最常被使用的是 Centaur (Monotype)、Adobe Jenson (Adobe)、ITC Berkeley Old Style (ITC)、Californian (Font Bureau/LTC)、ITC Legacy Serif (ITC) 等字型。
至於 Garalde 類字型，最常被使用的莫過於「Garamond」了。在 Claude Garamond 這一系統中有 Adobe Garamond (Adobe)、Garamond Premier (Adobe)、Stempel Garamond (Linotype)、Sabon (Linotype/Monotype)、Granjon (Linotype) 等代表性的字型。Jannon 系統則有 Monotype Garamond (Monotype)、Simoncini Garamond (Linotype)、Garamond 3（Linotype）、ITC Garamond (ITC) 等代表性的字型。

[其他字體]

Arno（Adobe）	ITC Galliard（ITC）	Minion（Adobe）
Bembo（Monotype）	Goudy Old Style（Linotype）	Trinité（Enschedé）
Berling（Linotype）	ITC Giovanni（ITC）	Weiss（Linotype）
Dante（Monotype）	Lexicon（Enschedé）	

● 字體樣本

Centaur
Adobe Garamond
Monotype Garamond
Bembo
Galliard
Goudy Old Style

襯線體字型的分類與特徵
Venetian、Garalde 均屬於人文風格類型（摘錄自字誌第三期 p.31 內容）

Venetian	Garalde
aegOR	aegOR

Transitional	Modern
aegOR	aegOR

2 過渡期風格襯線體
Transitional Serif

在被稱為過渡期類型 (Transitional) 的字體中，最有名的
應該就是 Baskerville 了，有 Baskerville (Monotype)、
ITC New Baskerville (ITC)、Baskerville Original
(Storm Type Foundry) 等各種版本的數位字型。此外，
Fournier (Monotype)、Electra (Linotype)、Perpetua
(Monotype)、New Caledonia (Linotype。此字型有時
會被分在 Scotch Roman 類型中) 等字型也相當有名。
至於 Caslon 和 Plantin (Monotype)、Janson
(Linotype)、Palatino (Linotype) 等字型，雖然也
可被歸為其他類型，不過還是稍微在這裡介紹一下。
Caslon 是文書專用的字型，目前最常被使用的是
Adobe Caslon。另外，在大尺寸專用字型方面，則是以
Caslon540 (Linotype)、ITC Caslon #224 (ITC)、Big
Caslon (Font Bureau) 最為有名。

《Dreams magazine》雜誌

[其他字體]

Century Old Style /	Joanna (Monotype)
ITC Century / Century Expanded /	Melior (Linotype)
Century Schoolbook /	Meridien / Frutiger Serif (Linotype)
New Century Schoolbook	Rotis Serif / Rotis Semi Serif
Cheltenham / ITC Cheltenham	(Monotype)
Cochin (Linotype)	Spectrum (Monotype)
Fairfield (Linotype)	Swift (Linotype)
ITC Clearface (ITC)	Times / Times New Roman
ITC Stone Serif (ITC)	(Linotype/Monotype)

● 字體樣本

Baskerville
Electra
Perpetua
Adobe Caslon

Plantin
Palatino
Swift
Times

《Côté Paris》雜誌

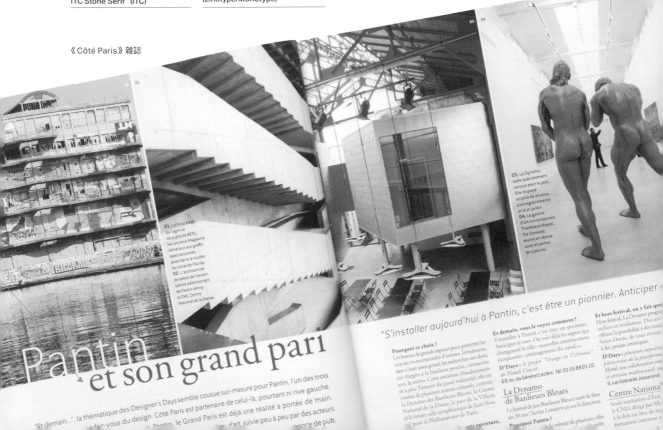

3 現代風格襯線體
Modern Roman

在以 Didone 為首的現代類字體
(Modern) 中，最具代表性的就是 Bodoni
和 Didot。以 Bodoni 來說，最有名的
字型就是 Bodoni、Bauer Bodoni、ITC
Bodoni。至於 Didot 方面，最常被使用的
則是 H&FJ Didot 和 Linotype Didot。

[其他字體]

Walbaum　(Linotype)
ITC Fenice　(ITC)
ITC Modern No. 216　(ITC)
Modern No. 20　(Bitstream)

● 字體樣本

Bodoni
H&FJ Didot
Linotype Didot
Walbaum

《Martha Stewart Weddings》雜誌

4 其他風格襯線體
Other Style

另外還有一些其他字型想介紹給各
位，例如常在電影名稱上看到的 Trajan
(Adobe) 這種極為常用的字型。Cooper
Black (Linotype) 在日本也很常被使用
呢。另外，Albertus (Monotype)、Friz
Quadrata (ITC)、Copperplate Gothic
(Linotype) 等字型也值得推薦。

[其他字體]

ITC Benguiat　(ITC)	ITC Serif Gothic　(ITC)
ITC Newtext　(ITC)	ITC Souvenir　(ITC)
ITC Novarese　(ITC)	ITC Tiffany　(ITC)

● 字體樣本

TRAJAN
Albertus
Cooper Black
COPPERPLATE GOTHIC
Friz Quadrata

5 粗襯線風格
Slab Serif

襯線形狀接近方形的粗襯線系 (Slab
Serif) 字體中常被使用的有 City
(Berthold)、Clarendon (Linotype)、
Bookman、Rockwell (Monotype)、
ITC Lubalin Graph (ITC)、PMN Caecilia
(Linotype)、TheSerif (Lucasfonts)
等。Bookman 另有 Monotype 出版
的 Bookman Old Style、ITC 出版的
Bookman，以及並非 ITC 系統但收錄
有花筆字的 Jukebox 等版本。此外還
有 Mark Simonson Studio 所製作的
Bookmania 等等。

[其他字體]

Belwe　(ITC)	ITC Officina Serif (ITC)
Egyptienne F　(Linotype)	Memphis　(Linotype)
Glypha　(Linotype)	Serifa　(Linotype)
ITC Korinna　(ITC)	Stymie　(Linotype)

● 字體樣本

City
Clarendon
Bookman
Rockwell
ITC Officina Serif
PMN Caecilia
TheSerif

《Real Simple》雜誌

《Country Living》雜誌

6 近年的襯線體字型
近年のセリフ書体

在許多雜誌中，最常見的字型應該就是 Miller (Font Bureau)。不僅有超多內文專用的 Miller Text 字型使用例，就連大尺寸專用的 Miller Display 字型也很常見。

H&FJ 的襯線體字型也經常被使用，像是 Hoefler Text / Hoefler Titling、Requiem、Chronicle、Mercury。另外，H&FJ 的 slab serif、Archer 也是使用率相當高的字型。其他還有 FF Scala (FontFont)、Farnham (Font Bureau)、Freight (Darden Studio)、FF Meta Serif (FontFont)、Commercial Type 出版的 Lyon、Publico、Austin、Dala Floda、Galaxie Copernicus (Constellation)、Tiempos (Klim Type Foundry)，以及粗襯線字體的 Soho (Monotype)、Stag (Commercial Type)、Neutraface Slab (House Industries)、Sentinel (H&FJ)、United Serif (House Industries) 等相當受歡迎的字型。

[其他字體]

Arnhem （OurType）
Fedra Serif （Typotheque）
Filosofia （Emigre）
Mrs Eaves （Emigre）
Narziss （Hubert Jocham）
SangBleu BP Serif
（b+p swiss typefaces）

Tiempos （Klim Type Foundry）
FF Tisa （FontFont）
Adelle （Type Together）
Eames Century Modern
（House Industries）
Vitesse （H&FJ）

● 字體樣本

Miller
Chronicle
Mercury
Archer
FF Scala
Farnham

FF Meta Serif
Dala Floda
Soho
Stag
Neutraface Slab
United Serif

《Cosmopolitan》雜誌

《Esquire》雜誌

日文版撰文 / コントヨコ　Text by Rose Toyoko Kon　中文版監修 / 張軒豪　Supervised by Joe Chang　翻譯 / MK Kou　Translated by MK Kou

InDesign Vol. 03

用 InDesign 進行歐文排版
InDesign で欧文組版

Kon Toyoko｜書籍設計師 / DTP排版員。任職於講談社國際部約 15 年，專門製作以歐文排版的書籍。2008 年起獨立接案。於個人部落格「I Love Typesetting」（typesetterkon. blogspot.com）連載「InDesignによる欧文組版の基本操作（InDesign歐文排版的基本操作）」。也因為部落格的關係，以講者的身分參加了「DTP Booster」、「DTP の勉強会（DTP讀書會）」、「CSS Nite」、「TypeTalks」、「DTP の勉強部屋（DTP練功房）」等。

InDesign 裡完備了歐文排版時不可或缺的優秀功能。這次我們將簡單介紹要怎麼樣才能讓好不容易完成的出色設計，不會讓人看了之後覺得「很可惜」，像是出現率很高的「短 / 長破折號 (En/Em dash)」的使用，以及歐美讀物排版不可或缺，但是以中文進行歐文排版時不知為何總讓人想逃避的「連字」(hyphenation) 設定。

歐文裡的 3 種連結文字：連字號、短 / 長破折號

不管在台灣或是在歐美，歐文的底稿裡，連結文字與文字、單字與單字，或是文句與文句時，多數的情況下都會使用「- (連字號)」帶過。但是這個充其量只能用於「原稿的階段」。在進行專業的設計與排版時，請務必在這邊多花點心思。儘可能避免完成了完美的設計 / 排版，卻在文稿中留下像是這樣「--」兩個連字號的情形。接下來就讓我們更深入了解詳細的歐文排版規則，並且多留心注意。

Helvetica Neue LT Pro Regular	▬ ▬	▬▬
Adobe Garamond Pro Regular	╱ ─	──
Sanvito Pro Regular	╱ ─	──
Palatino LT Std Light	▬ ──	───

圖 1：由左起為連字號、短破折號、長破折號〔24pt〕。根據字型不同，長短或兩端的設計也可能有差異。

連字號 hyphen

我想不需要多加說明，大家對於連字號應該都很熟悉了吧。連字號使用於單字在文末被中途斷字時、組合不同的單字形別的意思與用法時，又或是連接郵遞區號、門牌號、電話號碼等數字時。

短破折號 en dash

中文裡也稱作「半形破折號」，短破折號的用法同中文的「～」。我經常看到將「～ （波浪號）」代替短破折號的排版，但是在歐文排版中波浪號「～」其實不能當作「從……到……」的意思使用，反而會被理解為重音記號，而不是中文裡「～」的意思，這點需要多加注意。

○ 1955–2011	✕ 1955-2011
	✕ 1955~2011
○ 9:00–18:00	✕ 9:00-18:00
	✕ 9:00~18:00

圖 2：短破折號的使用範例

長破折號 em dash

中文有時也稱作「全形破折號」，但如圖 3，中文字型的符號中，「全形破折號」(Horizonal Bar) 與「長破折號」是不同的，因此在排中文字型裡的從屬歐文，或是以複合字體排版時，請注意是否將長破折號

 ○ proofs—such as

 × proofs—such as

圖3：使用 Hiragino UD 角黑 Std W4 時

誤用為全形破折號了。

　　長破折號與中文裡的「全形破折號」一樣，使用在文章內需要追加註解時。英語的情況，美式英語大多使用長破折號，而英式英語則是習慣在短破折號前後各空一格。雖然美式的長破折號大部分不會在前後空一格，但偶爾也可看到這種情況。同一本書，如果有美國版與英國版，比對後就可以明顯看出兩者差異。

美式：長破折號	proofs—such as
英式：短破折號〔請在前後各空一格〕	proofs – such as
絕對不能使用連字號	× proofs--such as

圖4：美式與英式的範例

長/短破折號的輸入方式

即使好不容易理解了長/短破折號的不同，但經常還是會看到因為不清楚輸入方式，而用線條代替，或是將連字號的水平比率上移來對應。圖5是使用鍵盤的輸入法與 InDesign 選單裡的輸入法。請以此為參考，使用該字型搭載的符號。

歐文排版的重點連字號使用

使用歐文時，因為文字寬與單字的文字數各異，因此很難預測一行內可容納的文字數/單字數。不設定「連字」就進行排版的話，當選擇頭尾對齊（文字齊行/Justified）就會出現有幾行特別擁擠或鬆散的情況發生。但若是選擇靠左對齊（對齊文字/Unjustified），則每一行的行末處會很不協調，給人雜亂的印象。

　　聆聽第一線設計師的聲音發現，似乎有的客戶會提出不要使用連字號的要求。有可能是因為擔心不小心

將人名斷句在子音的部分，或是沒有仔細設定導致出現過多的連字號，以及「必須用字典一個單字一個單字確認連字號的位置是否正確」等，擔心校稿問題而避免使用連字號。

　　但其實 InDesign 裡搭載了各國語言的連字辭典，只要像上回連載裡提到的正確設定好「語言」，就會根據辭典自動進行連字處理。在歐文排版中，「使用連字號」是一般常識，請務必進行連字設定，不要讓別人認為是「忘了使用連字號」。

● 歐文排版小提醒

圖5

用鍵盤輸入的方法：

短破折號
Mac：Option + ⌨
Windows：按住 Alt 鍵後以數字鍵盤輸入 0150

長破折號
Mac：Option + Shift + ⌨
Windows：按住 Alt 鍵後以數字鍵盤輸入 0151

請注意錯誤的連字號使用方式：

1.Japanese〔○ Japa-nese、×Jap-anese、×Japan-ese〕
2.therapist〔○ thera-pist、×the-rapist〕
3.crapulous〔○ crapu-lous、cra-pulous 、×crap-ulous〕
4.有撇號的單字〔×walk-er's〕
5.變成雙連字號的時候〔×third-genera-tion〕
6.長破折號後面〔×—liter-ally, the〕
7.中文既有名詞的子音後面〔×Taip-ei〕等

InDesign 的自動連字設定

選擇想要使用連字號的段落後，請務必在文字界面內的語言選單選擇該語言 (參照上一期 p.114–117)。段落界面的下拉式選單內選擇「連字設定」，就會出現圖6的設定視窗。以下將針對 ① ~ ⑩ 的功能一一介紹。

① 是否使用連字號的「On/Off」。

② 指定連字處理的最少文字數。原始設定為5個文字數，此設定下，例如5個文字數的單字「often」就是連字設定處理的對象。

③ 指定行尾的單字，最少會有幾個文字數在自動連字號之前。原始設定為2個文字數，此設定下，假設「already」出現在行尾時，會被拆解為「al-ready」。

④ 指定行首的單字，單字尾最少會有幾個文字數。原始設定為2個文字數，此設定下，假設「talked」出現在文末時，會被拆解為「talk-ed」。

⑤ 限制連字號可以連續出現幾行。這邊不設定的話，根據不同的情況，有可能出現行尾全都是連字號的情形。原始設定為3個連字號，此設定下，最多可以連續3行。

⑥ 此功能僅適用於同時設定「靠左對齊」與「歐文單行視覺調整」的段落設定下使用。假設以13mm為例，不對文字框右側13mm範圍內的單字進行連字設定 (此範圍也包含該單字前的空格)。

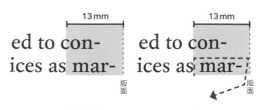

不對設定範圍內的單字進行連字而直接換行

⑦ 使用橫移軸調整整體連字號的多寡。是個較憑藉感覺的功能，使用中間的數值即可。

⑧ ~ ⑩ 是可勾選框中的 On/Off 設定。思考為什麼此項目要設定 On/Off，就可以逐漸理解連字號的規則。

⑧ 是否對大寫開頭的單字使用自動連字號的 On/Off 設定。因為以大寫開頭的單字大多是專有名詞或是人名，不想對這些文字加入連字號，或是就算加入連字號也還需要留心注意的話，請取消勾選，另外以手動處理連字號 (手動方式之後會說明)。

⑨ 段落末尾最後一個單字是否使用連字號的的 On/Off 設定。歐文排版中，段落尾端的單字最好不要連字處理。因此如果是長篇文章的話，通常會關閉這個功能，若是「段落寬度較窄」「連續都是1~3行的短文章」等情形，則會開啟此功能，依循這樣的規則製作可以有效提升效率。

⑩ 在製作歐文排版時，都會注意不要跨頁連字。同樣地，在段落排版或是以文字框分隔時，不要在分界處使用連字號。基於這樣的規則，請選擇 Off 將這項功能取消。除非是如果因為文章量或排版寬度、字型尺寸等原因而難以符合這樣的條件時，再將複選框內打勾，允許在跨欄連字的狀態下製作。

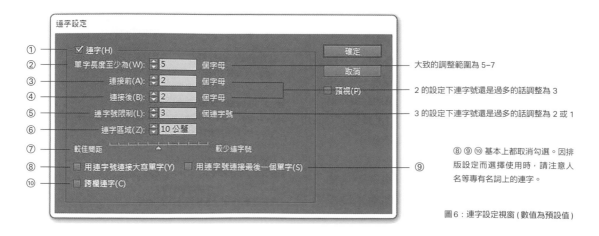

圖6：連字設定視窗 (數值為預設值)

While Tony was eating his supper, and Stealing sugar as opportunity offered, Lily asked him questions that were full of guile, and very deep—for she wanted to trap him into damaging revealments.

While Tony was eating his supper, and Stealing sugar as opportunity offered, Lily asked him questions that were full of guile, and very deep—for she wanted to trap him into damaging revealments.

Until recently, Nishijin was considered a still viable industrial area and was not not not officially recognized as apreservation preservation district. With the economic changes taking place in these neighborhoods, a new ordinance was passed recently that places some restrictions on develop-

ment in parts of Nishijin. Unfortunately, this has come too late for much of the traditional urban landscape to survive. However, some local residents have begun the costly task of restoring and preserving their Nishijin *machiya* privately.

圖7：⑨ 段落末尾的連字 (上) 與 ⑩ 段落排版分界處的連字 (下)

以「選擇性連字號」調整連字設定

使用了自動連字號的連字處理時，如果想在其他地方加入連字號，或是重點式處理專有名詞等沒有登錄在 InDesign 辭典裡的單字時，可以使用「選擇性連字號」。選擇性連字號在圖5短破折號的下方。現在假設我們想要如圖8般，將「neigh-borhoods」的連字移到後面一些。

recognized as a preservation district. With the economic changes taking place in these neighborhoods, a new ordinance was passed recently that places some restrictions on development in

圖8：使用選擇性連字號調整連字的位置

選定目標單字後 (這裡選擇的是 neighborhoods)，到 InDesign 選單裡選擇「編輯」→「拼字檢查」→「使用者字典」(CS4 之前的版本稱為「字典」)。這裡可以確認還有哪些位置可以使用連字。點選圖9紅框內的「連字」，就會出現該單字可以使用連字的位置。一個 ~ (波浪號) 為第一候選，兩個為第二候選，三個則為許可範圍內的候選位置。候選的程度會有重複的情形。

因為「-hoods」的前面可以使用連字，將游標移到「bor」的後面，由圖5內顯示的選單中加入選擇性連字號。設定後，因應需求調整字間微調 / 單字間隔，就會看到以「neighbor-」的形式連字。

中文專有名詞的情況，無法以使用者字典確認。這時候請使用選擇性連字號，將連字號用在羅馬字的母音後面 (不是「Kaoh-siung」，而是「Kao-hsiung」)。

圖9：在「使用者字典」裡做連字的確認。

撰文／張軒豪 Text by Joe Chang

About Typography Vol. 04

負空間與字體排印的關係（下）

Joe Chang｜因熱愛繪製與設計文字，於 2008 年進入威鋒數位（華康字體）擔任日文及歐文的字體設計工作，並在 2011 年進入於荷蘭海牙皇家藝術學院的 Type & Media 修習歐文字體設計。2014年成立 Eyes on Type，現為字體設計暨平面設計師，擅長中日文與歐語系字體設計的匹配規畫，也教授歐文書法與文字設計。

現代瑞士字體排印的先鋒 Emil Ruder 曾說過：「有一派極端的主張說，最美的平面就是什麼都沒有印上去的平面，而這也不能說是錯誤的說法。然而我們對於白色的平面能夠做的事情有兩件：不是活化、增強它，就是破壞它。」這段話也恰巧呼應了 Emil Ruder 在處理空間上的音樂性思考，像是在上一期的最後我們提到時常有人拿字體排印對應音樂一樣，突然出現的音符和靜默都會吸引我們聽覺的注意力，套用在視覺上的話，就像當我們將白色紙張和黑色紙張放在一起時，白色的紙張會比它原先看起來更白、更亮，所以這樣對比的方式就會觸發在視覺上的增強效應。當黑色文字放在空白的版面上時，便會與負空間產生交互關係，進而活化白色的負空間，形成空間的張力和韻律。而透過控制不同的節奏強弱，字體排印設計師可以打造閱讀者的視覺導線和資訊呈現的層級。

負空間與視覺韻律

在引導視線的閱讀設計上，往往會運用負空間讓視線可以自然落在文章、章節段落或是句子的開頭上，以歐文字體排印來說，最簡單的例子就是大寫字母，大寫字母在結構上比小寫字母包含的負空間較多，而在字首、句首使用的大寫字母可以幫助引導目光聚焦在句子的開頭。要是在整個文章的開頭，也常有使用字首放大、甚至配合上特殊的美術字設計，創造出與內文不同的負空間節奏，吸引視線落在章節的起點上（圖1）。

同樣的方式也常使用在區分段落上。其實我們可以把段落文字看成一個將黑色文字和白色空間融合成的灰色方塊，所以當這個方塊有缺角或是突出一角時，都容易吸引我們目光稍作停留，就像是段首縮排和段首凸排的設定一樣，使用負空間來引導視線的移動

（圖2、3）。在歐文排版上還會使用像是分段符號或是裝飾花樣來區分段落（圖4），若以音樂做比擬，就像是間奏的穿插，通常在中文排版上我們習慣使用一個或兩個的全形空間作為縮排的距離，而在歐文上則通常是一個字高或行高的距離。

圖1

THIS Chiaro dell' Erma was a young man of very honourable family in Arezzo; where, conceiving art almost for himself, and loving it deeply, he endeavoured from early boyhood towards the imitation of any objects offered in nature. The extreme longing after a visible embodiment of his thoughts strengthened as his years increased, more even than his sinews or the blood of his life;

在 S.H.de Roos 設計的書籍中運用 Lettering 在首字放大的排版方式。

圖2

the Nazi party. His emphasis on new typography and deemed a threat to the cultural heritage of Germany, Blackletter Typography and the Nazis seized much o able to flee the country.
When Tschichold wrote Die Neue Typographie he dardization of practices relating to modern type usage faces except for sans-serif types, advocated standardi forth guidelines for establishing a typographic hiera

以段首縮排所形成的負空間來區分段落。

圖3

worked closely with Paul Renner (who designe zerland during the rise of the Nazi party. His en and sans-serif typefaces was deemed a threat to many, which traditionally used Blackletter Typo much of his work before he was able to flee the o When Tschichold wrote Die Neue Typographie he ization of practices relating to modern type usa faces except for sans-serif types, advocated stan

段首凸排可以引導視線落在段落的起頭。

the Nazi party. His emphasis on new typography a
deemed a threat to the cultural heritage of Germa
Blackletter Typography and the Nazis seized muc
able to flee the country.
¶ When Tschichold wrote Die Neue Typographie he
ization of practices relating to modern type usage
es except for sans-serif types, advocated standar
forth guidelines for establishing a typographic hi

在歐文排版中，分段符號也常使用在區分段落章節上。

適當的閱讀節奏變換不但可以作為視線的錨點，也能創造喘息空間以減輕視覺上的疲勞感，但運用不得宜反而可能會適得其反，像是標點符號的應用，其實也是一種在視覺節奏和語氣變化的方式。當我們閱讀時，每當要換行，就會遇到一段長距離的視線移動，此時大腦會將前一行的資訊和新接受到的內容串連在一起，但要是在句首或句尾遇到原先設定為閱讀喘息或是加強語氣的標點符號時，不但有可能形成不連貫的語意，較多負空間的符號也容易吸引視線而破壞了掃視的節奏，所以在排版上常常會有需要做避頭尾、行末調整和段首縮排的設定（圖5–8）。

圖 5

在 1923 年訪問第一屆魏瑪包浩斯展覽會後，揚・奇肖爾德代言人。先於 1925 年出版雜誌，1927 年開個展，之後發布了《Die neue Typographie》。該書儼然成為現代主義設計的無襯線體（在德國稱為 Grotesk）以外的所有字體。他也偏好並構建了一系列現代設計的規則，還包括所有印刷品中標準闡述了如何有效使用不同字號和字重以快速容易地傳達信息1932 年以後，他逐漸回歸古典主義，並稱現代主義設計Saskia 接受了很多古典羅馬正文字體的風格）。後來他自己於極端，並稱現代主義設計大致是權威主義性質，本質上

括號、引號等標點符號出現在句首時，過多的負空間容易造成視線不必要的停頓，甚至是與段首縮排混淆。

圖 6

了除無襯線體（在德國稱為 Grotesk）以外的所有字體。他等），並構建了一系列現代設計的規則，還包括所有印刷品清晰地闡述了如何有效使用不同字號和字重以快速容易地傳1932 年以後，他逐漸回歸古典主義，拋棄了頑固信條（Saskia 接受了很多古典羅馬正文字體的風格）。後來他自己於極端，並稱現代主義設計大致是權威主義性質，本質上間，他在英國負責監修了 500 多部企鵝出版社的圖書，並創他與現代主義原則的訣別也意味著，雖然他戰後居住於國際字體風格」的中心。

句號或驚嘆號等標點符號出現在句首，不但在文字的語氣上不容易連貫，也容易破壞閱讀的節奏。

圖 7

居中版式（如扉頁等），並構建了一標準紙張的用法，並首次清晰地闡地傳達信息。1932 年以後，他逐漸回歸古典Saskia 接受了很多古典羅馬正文字印》過於極端，並稱現代主義設計1947-1949 年間，他在英國負責監修「企鵝排版規則」。他與現代主士，但他並非戰後瑞士「國際字體

圖 8

中版式（如扉頁等），並構建了一紙張的用法，並首次清晰地闡述達信息。1932 年以後，他逐漸回歸古典品 Saskia 接受了很多古典羅馬正文排印》過於極端，並稱現代主義設1947-1949 年間，他在英國負責監「企鵝排版規則」。他與現代主義但他並非戰後瑞士「國際字體風

括號、引號等標點符號出現在字首時，除了避頭尾的方式，使用半形符號也可以解決過多的負空間問題。

在英文與中文的排版上，以橫排來說都是從左到右，而中文的直排是由上到下，所以在齊排的設定上，齊左和齊上可以幫助我們在閱讀掃視時回到習慣的起頭位置。而齊排的方式不同，所形成的段落文字方塊也會有所不同，進而也會影響呈現出的文字區塊韻律和版面張力。在齊頭尾的設定下，文字段落會呈現比較完整的方塊，在版面呈現上比較工整也較為穩定，加上人眼會有習慣閱讀移動長度的傾向，而穩定的視線移動幅度也會有比較好的易讀性。不過齊頭尾的設定下也容易產生字間、字距不一的問題，若不小心注意反而會破壞了閱讀的節奏（圖9）。而不齊尾的設定會讓文字區塊在尾端呈現類似鋸齒般的視覺效果，與版面的空白空間形成的視覺韻律比較強烈且活潑，不過要是行長的變化過大，也容易造成眼睛閱讀上的疲勞（圖10）。另外文字區塊的形狀和位置都會與整個頁面空間構成不同的版面張力，如果我們將長型或正方形的文字放置在直向的窄長型版面上時，與頁面四邊構成尺寸相近的白色空間，雖然穩定但顯得韻律單調；反之，將橫長的文字區塊放置在窄長型版面上，會在左右兩色產生較大的空間對比，也形成較強烈的空間張力（圖11、12）。

圖9a

Tschichold claimed that he was one of the most powerful influences on 20th century typography. There are few who would attempt to deny that statement. The son of a sign painter and trained in calligraphy, Tschichold began working with typography at a very early age. Raised in Germany, he worked closely with Paul Renner (who designed Futura) and fled to Switzerland during the rise of the Nazi party. His emphasis on new typography and sans-serif typefaces was deemed a threat to the cultural heritage of Germany, which traditionally used Blackletter Typography and the Nazis seized much of his work before he was able to flee the country. When Tschichold wrote Die Neue Typographie he set forth rules for standardization of practices relating to modern type usage. He condemned all typefaces except for sans-serif types, advocated standardized sizes of paper and set forth guidelines for establishing a typographic hierarchy when using type in design. While the text still has many relative uses today, Tschichold eventually returned to a classicist theory

齊尾的設定下讓文字段落呈現邊緣完整的方塊狀，文字區塊與頁面空間構築出安定且整齊的視覺感受，但齊尾的設定也容易出現字間、字距的問題。

圖9b

Tschichold claimed that he was one of the most powerful influences on 20th century typography. There are few who would attempt to deny that statement. The son of a sign painter and trained in calligraphy, Tschichold began working with typography at a very early age. Raised in Germany, he worked closely with Paul Renner (who designed Futura) and fled to Switzerland during the rise of the Nazi party. His emphasis on new typography and sans-serif typefaces was deemed a threat to the cultural heritage of Germany, which traditionally used Blackletter Typography and the Nazis seized much of his work before he was able to flee the country. When Tschichold wrote Die Neue Typographie he set forth rules for standardization of practices relating to modern type usage. He condemned all typefaces except for sans-serif types, advocated standardized sizes of paper and set forth guidelines for establishing a typographic hierarchy when using type in design. While the text still has many relative uses today, Tschichold eventually returned to a classicist theory in which centered designs

所以文字在齊尾的設定下，可以透過字間的微調、換行的選擇和段落視覺調整來避免字間、字距所出現的問題。

Tschichold claimed that he was one of the most powerful influences on 20th century typography. There are few who would attempt to deny that statement. The son of a sign painter and trained in calligraphy, Tschichold began working with typography at a very early age. Raised in Germany, he worked closely with Paul Renner (who designed Futura) and fled to Switzerland during the rise of the Nazi party. His emphasis on new typography and sans-serif typefaces was deemed a threat to the cultural heritage of Germany, which traditionally used Blackletter Typography and the Nazis seized much of his work before he was able to flee the country. When Tschichold wrote Die Neue Typographie he set forth rules for standardization of practices relating to modern type usage. He condemned all typefaces except for sans-serif types, advocated standardized sizes of paper and set forth guidelines for establishing a typographic hierarchy when using type in design. While the text still has many relative uses today, Tschichold eventually returned to a classicist theory in which cen-

圖 10

不齊尾的設定下所呈現出的文字區塊，不規則的區塊邊緣與頁面空間交互作用出較為豐富的視覺韻律。

圖 11

圖 12

窄長型版面中放置橫長的文字區塊，左右邊界和上下邊界所形成的負空間的差異，會形成較為活潑的版面張力，反之則較為單調、呆板。

視覺與空間的藝術

空間的安排對於字體排印來說是十分重要的，從最小的字腔空間、字間到文字區塊與版面構成的空間，每個空間都有其功能性存在的意義且一環影響一環。且負空間與正空間有著同樣程度的重要性，我們在正空間所做的設計與安排，同樣都會有相對應的反動在負空間上，是一體兩面的存在。所以字體排印其實是一門關於視覺與空間的藝術，而了解閱讀者的需求，透過正負空間的安排和規畫，盡可能地提供適合的形式和易於傳達內容的文字，則是字體排印這門藝術的精髓所在。

TyPosters × Designers

TyPoster #04 by Hirano Kouga

第三期《Typography 字誌》中文版獨家海報 TyPoster，邀請到以趣味手繪字著稱的日本平面設計師、書籍設計師——平野甲賀。可以見到平野先生如何以他獨特的手繪字風格來替這期字誌設計專屬海報。

用紙：日本竹尾 TAKEO ｜ ARAVEAL, natural white, 128gsm
規格：Poster 31 X 70 cm
印刷：Process Color

附註：該款竹尾紙張目前由台灣采憶紙品代理，系列為日本美禾紙。

在這裡排列出的文字，在所有日文之中都能聽見它們的聲音。這些文字的形狀和意義各有不同，彷彿謎語一般，但是只要跟著文字唸出聲音，你就會發現這是一首詩篇。這裡使用的這個字體我稱之為「甲賀 Grotesk」（甲賀グロテスク）。──甲賀

平野甲賀 Hirano Kouga

平面設計師、書籍設計師。1938 年生於京城（現韓國首爾），武藏野美術學校（現武藏野美術大學）視覺設計科畢業。曾在高島屋百貨宣傳部任職。1964-91 間間獨自設計晶文社所有書籍封面及裝訂，形成出版社之企業形象。以木下順二《本鄉》(1983 年，講談社)榮獲第 15 屆講談社出版文化獎書籍設計類大獎。以獨特的手繪文字設計約 6000 本書。同時也與「黑帳篷劇團」、「水牛樂團」交流匪淺，經手無數平面文宣、海報與劇場設計。2005 年於東京神樂坂「theater iwato」小劇場擔任藝術總監。主要著作包括《我的手繪字》(繁體中文版已由臉譜出版)、《平野甲賀──書籍設計之書》(1985 年，Libroport)、《平野甲賀「造書」術，我喜歡的書形》（1986 年，晶文社)、《文字的力量》(1994 年，晶文社)、《描繪文字（文字を描く）》(2006 年，SURE)；CD-ROM 出版品包括《文字的力量──平野甲賀的作品》(1995 年，F2)、手繪文字字體「甲賀怪怪體」假名篇（2004 年，BZBZ)與《甲賀怪怪體 06》漢字篇等

TYPE EVENT REPORT

Part 1. 日本的設計・台灣的設計｜日本のデザイン・台湾のデザイン

講者 / 片岡朗・飯田佳樹・MK Kou
以下對談片岡朗簡稱「片岡」、飯田佳樹簡稱「飯田」、MK Kou簡稱「MK」

撰文 / MK Kou

近年來高速變化成長的台灣設計，可說是與日本並駕齊驅且馳名於全世界設計圈的，儘管如此，似乎還是有台灣設計師朋友憧憬著日本設計界。這樣的情況有些與1980年代的日本相仿。在當時已經逐漸發展出自我獨特風格的日本，其實心中也是嚮往著歐美設計的。而台灣有著日本所沒有的完整正體漢字的文化，這一點會是台灣設計界在未來能夠高度發展的關鍵。這次我們以文字為中心，探討手作時代到Mac出現後數位化的日本設計，以及思考台灣設計的未來發展。

今年5月很榮幸經由放視大賞的邀約，讓我 (MK) 有機會邀請到日

本知名字型設計師片岡朗，以及資深創意總監飯田佳樹來台，於高雄 – 放視大賞、台南 – 台南大學、台北 – 不只是圖書館三地巡迴演講，並且籌辦了集結片岡朗老師多年心血的字型展。

圖1：受邀來台參加放視大賞演講的日本字型設計師片岡朗。

○ 砧書体制作所——片岡朗字型展

展覽內容不僅有片岡朗老師的工作室「砧書体制作所」歷年來製作的代表性字型，也有製作字型的基本方式「造自己的字 – 你的明朝體」。展出的字型有經典「丸明朝體」、不管字級多大，仍維持一定粗細的極細字「芯書體」、書法字體「山本庵」「佑字」、不同曲線彎度則有不同表情的「丸丸Gothic」。現場提供實體樣本供觀展者翻閱，多元的風格能夠深刻感受到片岡老師對於字型的熱愛。

圖2：於不只是圖書館展出的「砧書体制作所片岡朗字型展」。

● 結合傳統與科技的字型「丸明朝體」

片岡老師的代表字體「丸明朝體」是日本設計師愛用的字型之一，但鮮少有人知道原來這是一款跨傳統手寫與數位的字型。以往的傳統字體都是以手寫的方式創作，而在電腦出現之後，片岡老師驚訝於電腦居然可以輕易地製作出平整的直橫線條，均等的圓形方形等，因此構想了如何有效運用電腦的效能，做出這一款以「圓」為主體，同時具有復古氛圍和現代感的字型。

5

3

4

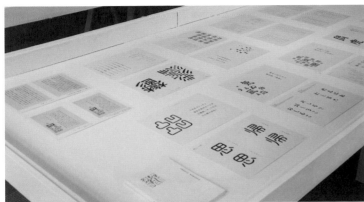

6

圖3：字型展收錄了片岡朗老師歷年來製作的代表性字型，下方的字型是丸明朝體。
圖4：字型樣本旁邊的是「丸丸Gothic」。相同結構的文字卻因不同曲線彎度而有不同表情。
圖5：現場提供實體樣本供觀展者自由翻閱。
圖6：不管字級多大，仍維持一定粗細的極細字「芯書體」，以及運用此字體所做成的設計作品。

● 造自己的字——你的明朝體

有許多朋友都想了解片岡老師的字型是如何產生的，因此在展覽以及講座上，片岡老師分享了一款基礎的造字入門原理，講解如何將自己的手寫字結合字型的骨架與結構，造一款專屬於你自己的文字。

7 8

圖7、8：展覽現場展示了基礎的造字入門原理，講解如何將手寫字結合字形骨架造一款專屬於你自己的文字。

● 正體字的衝擊

在我詢問兩位老師到台灣看到全漢字的環境，有什麼樣的想法時，兩位老師表示對於正體漢字的深度與意涵都重新感到驚豔。

—

片岡：

第一次看到台灣的合字文化（招財進寶等），對於合字的深度與內涵感到不可思議。東亞大部分國家為了能夠讓書寫更加簡便，而優先考量文字的機能性，像是日文的假名、韓文等，我們應該更深入思考漢字文化的意涵，而不只是追求機能。漢字每一個字都有自己的含義，不像歐文每個字母只是記號，如果覺得歐文看起來比較帥氣，那在心情上就已經先認輸了，大家應該要冷靜思考正體漢字的價值。

飯田：

不像日本已經將文字簡化，台灣還能持續保留正體漢字真的很令人佩服，當然正體漢字其實只是其中一個例子，希望大家能更仔細發覺日常生活中我們視作理所當然的文化財，去好好珍惜它。

9

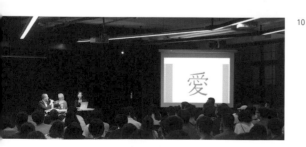

10

圖9：由左至右分別為資深創意總監飯田佳樹先生、日本字型設計師片岡朗先生、與談人 MK Kou。
圖10：片岡朗老師解說當年如何結合傳統手寫與數位科技創造出「丸明朝體」。

● 「突破」的台灣設計、「成熟」的日本設計

急欲改變現況的台灣設計界和已經成熟發展的日本設計界，兩位老師對於台灣設計的能量以及發展非常地期待。

—

MK：
對於這次在台灣看到的設計有什麼樣的感想嗎？

-

飯田：
擔任藝術總監外也在學校任教的我，發現台韓留學生的表現都非常優秀，台灣的頂尖設計師在商業設計表現上並不輸給日本，甚至有過之而無不及。

-

片岡：

這次在放視大賞感受到學生們對設計的強烈熱情，如果將這熱情用在字型上可不得了。雖然也有點擔心自己什麼時候會被超越，但我同時也非常期待大家的發展。

—

MK：
相較於日本成熟穩重的設計，台灣有許多大膽強烈的設計，不知道這部分兩位是怎麼看的呢？

-

飯田：
大膽強烈的設計日本也有，只不過到底是真的大膽強烈，還是未完成，又或者是國家文化的表現，這三者是必須區分出來的。

—

MK：
兩位覺得已經相對趨於成熟的日本設計界，現在需要跨越的瓶頸是什麼呢？

-

飯田：我在放視大賞感受到台灣年輕人追求設計的熱情，反觀日本，現在的年輕人對於設計較不關注也沒有野心。

-

片岡：
我發覺不管是日本或是台灣，太多人只追求表面的設計風格，年輕設計師與學生們應該關注的是自己想要傳達的是什麼，只要有想傳達的主軸，自然就會找到表現的方式。

○ 結語

活動在片岡老師特別為此次台灣講座設計的「ㄅㄧㄤˊ」字裡結束了，片岡老師當初在製作時因為日文裡沒有這個字所以不清楚意涵為何，單純只是將字做出來，不像是身處正體漢字環境的我們，片岡老師希望能藉此提醒在座的大家，能更加重視與珍惜自己的文化，期待台灣以正體漢字創造出更多的可能性，發展出屬於我們自己的設計。

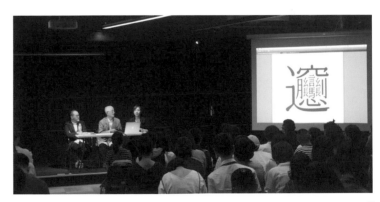

11

圖11：片岡朗老師特地為了台灣講座設計的「ㄅㄧㄤˊ」字。

片岡朗 AKIRA KATAOKA

日本字體設計師、丸明朝體設計師｜製作丸明朝體、iroha gothic 等多款知名字體，備受平面設計領域推崇的字體設計大師。曾獲第2回石井賞3席、朝日廣告賞入選、日經廣告賞、雜誌廣告賞、TCC審查委員長賞、日本Typography年鑑2010大賞等多項大獎。

飯田佳樹 YOSHIKI IIDA

創意總監、町田設計專門學校系主任｜1982年武藏野美術大學造形學部視覺傳達設計系畢業。大學畢業即進入日本大型廣告代理公司TOKYU AGENCY INC.，多年經歷後進入國際廣告公司Ogilvy & Mather Japan（日本奧美）擔任創意總監、製作人後，受任為製作經理。2010年由奧美離職後在學校擔任講師，2012年開始擔任町田設計專門學校系主任一職。

MK Kou

SAFE HOUSE T負責人、平面設計師｜旅日10年，先前於日本設計公司擔任多項大型商業企畫、設計案。
<經歷> CALPIS（可爾必思）、SUNTORY（三得利）、KIRIN（麒麟）、Coca Cola（可口可樂）、LAWSON、雪印乳業、KONAMI 等多家企業平面設計、宣傳企畫。

12

13

14

圖12、13、14：「日本的設計‧台灣的設計」的講座門票及展覽海報。視覺設計：卵形‧葉忠宜

Part 2. 2017 台灣文博會 ── 機場指標改造的可能性

設計提案 / 卵形．葉忠宜、張軒豪（Joe Chang）　　　　　　文字 / 楊偉成　　圖片提供 / 格式設計展策　　攝影 / 汪德範

○ 以設計介入群眾日常

在 2017 臺灣文博會主題館「我們在文化裡爆炸」中，除了研究、觀察當代文化脈絡的生成與發展外，展覽也直視民生議題，讓設計滲透到群眾生活的各個層面，探究所能發揮的價值。

　機場指標改造其實是討論許久之後的結果。靈魂人物平面設計師葉忠宜及張軒豪，兩人擁有豐富的業界經驗，對於設計教育的推廣也充滿熱情。最初的企畫「公家機關文書改造」在經過團隊評估後，認為和大眾的生活仍有一段距離。而當時機場捷運適逢通車初期，機捷指標系統的設置在網路上也受到不少質疑，因此，改造機捷指標一度成為想要執行的議題。

　然而，在設計師實際場勘之後，下意識地明白，桃園機場本身的指標系統設計，比起機場捷運的辨識問題大上許多。作為一個國家的重要門面及交通樞紐，機場指標顯然不夠稱職，更承襲著某種舊時代的陳規陋習。

○ 美感與機能的共存可能

「我們試著提出一項新的提案，先釐清機場指標系統在可視性、可辨性和使用者需求的不足點後，進而找出一個美感與機能性兼具的改善方案，從而提升指標系統的使用者體驗。」忠宜和軒豪是這麼說的。在他們看來，被大量使用的新細明體並非唯一問題，在其衍生的尺寸比例、輔助顏色與圖形等等，這些元素加總起來造就了機場指標的混亂感，對於外國遊客來說，這則是更為棘手的問題。

　兩位設計師找來了日本指標性的

字體設計公司「森澤」加入這次的展覽，業務範疇涵蓋多種日本公共運輸系統的他們，致力推動「通用設計」的概念 ── 顧名思義，通用設計意即能被所有族群明確使用，以縝密的思考推動更友善的社會。除了字體的重新設置，色彩也是此次的溝通重點。在華山文創園區的展覽現場，團隊訂製了 1:1 的指標燈箱，讓民眾切身體驗改造前後的明顯差異。這樣討論議題的方式終究只是拋磚，期待公家機關正視民間的努力，讓改變有成真的可能，用細節堆疊出更有競爭力的社會。

SIGN PLANNING AND DESIGN

指標規畫與設計

—

Sign planning enables users to securely, correctly, and comfortably acquire necessary information in a specific environment to reach their destinations.

指標規畫，是為了讓使用者能夠在一個特定的環境裡，能夠安全並舒適地從中獲得必要的資訊而無誤地達到目的地。

Types and Formats

Signs may be hanged, wall-mounted, standing or suspending. Lighting mostly comes internally or externally. After considering eyesight levels from wheelchair users and other adults (according to average height of Japanese people), wall-mounted and standing signs are often between 1.2 to 1.5 meters tall. Suspending and hanging signs are 2.1 meters above the ground. According to facilitate functions and scales, signs are generally divided into five categories:

1.Spatial layout: Users can understand the whole space or structure with maps, layouts and floor maps.

2.Direction: Use arrows and other symbols to inform directions.

3.Identification: Distinguish facilities with specific graphs and marks.

4.Information: Texts help users understand detailed information and process.

5.Regulation: Specific graphs and marks to give instructions and apply rules.

指標的種類與形式

指標的形式有吊掛式、掛置式、站立式、懸臂式等種類，照明方式多半是內照光（內部發光）和外照式（外部照射）。掛置式和站立式的設置高度考量輪椅使用者和一般成人的視線高度（依據日本人成人平均身高，多為1.2公尺至1.5公尺左右），而懸臂形式及吊掛形則是從下端算起約留2.1公尺。指標的種類大致上可以分成以下5種：

1.空間配置指標：藉由地圖、平面圖或樓層圖等，能夠掌握整個空間配置或構造的指標。

2.方向引導指標：藉由箭頭等指標使用者了解方向。

3.存在識別指標：藉由表示設施名的特定圖形記錄來增加各設施簡明的辨別性。

4.資訊說明指標：藉由資訊文字的說明讓使用者了解細節資訊流程。

5.規範管理指標：藉由特定圖形的記號提示禁止、注意等指示，也包含法規制訂的應用。

Typography

In a large and complicated space like airports, text signs are the most direct and convenient way to offer location information. Typography choice has to clearly communicate contents for different users, environments and distances. Visibility and legibility matter. In a modern international airport, typography also needs to take multiple languages and overall visuals into consideration.

字體使用

字體使用在處關且複雜的機場空間中，指標文字可以說是提供地點資訊最直接且快速的方式，如何能因應不同使用者、環境及距離，並且讓文字內容能夠清楚地傳達是指標設計中字體選擇的首要考量。另外導入多語系以及橫跨整體的視覺整合，也是現代化國際機場選用字體時不能忽略的一環。

Colors

Colors in signs are used to create contrasts between graphs/texts and backgrounds for easier recognition. Besides brightness, surrounding environments should be taken into consideration. With advancements in printing technologies, we have more freedom and diversity to present graphs and colors. More graphs and colors, though, also lead to complicated visual effects and disrupt communication.

色彩輔助

指標規畫的色彩運用，最重要的部分在於運用「圖／文字」與「背景」的明度對比來增加辨識性。但其色彩運用除了專重明度對比外，與周遭環境的影響考量基本不容忽視。由於印刷技術的進步、圖片與色彩數的表現多樣性也隨之自由，但圖片顏色彩數的豐富，卻也會讓整體視覺精雜化、導致指標的傳達性受到干擾。

Pictogram

Pictogram refers to graphic texts that communication information. It's key element in sign planning, often used for toilets, telephone booths, emergency exits, among others. It's important because pictograms are more intuitively understood, compared to texts, without language barriers.

圖形輔助

Pictogram指用來傳達資訊標幟的圖形文字。Pictogram在指標規畫當中相當重要，像是廁所、電話亭、緊急出入口等，使用的範圍相當廣泛。Pictogram之所以重要的原因在於，須比起文字更讓人能夠視覺地理解、能夠跨越語言的隔閡。

指標設計
— 字體與標示符號 —

Signage design has special requirements for fonts, Readers/users usually read the signage from different distances, angles, and even different walking speed. Texture, and sources of light also affect the visibility and legibility of the info. As a result, with these harsh requirements, the two elements become crucial indicators.

指標設計在字體上有著特殊的需求，我們通常在不同程度距離、視角甚至是具有速度行進間的情況下閱讀指標。而指標使用的媒材和環境等種種外在因素，也會影響我們的需求下，能夠清楚呈現文字資訊且不易誤認的設計，就成為我們選擇適合應用在機構指標字體的關鍵條件。

目前在機構牆壁中文指標的部分使用的是新細明體，指標設計上應進在這些空間切割成較大的文字來加強可辨性，指標相關的方形指標範圍感和兩可作為主標使識別感的產生不協調感，與數字體連 Avenir 的搭配上也顯得格格不入。

出境大廳 Departure hall

CJK Typeface

For this redesign project, we chose Morisawa's UD Shingo as the font for Chinese characters. UD Shingo is short for Universal Design. Using a format that is intuitive, clear and easy to understand, such a design maximizes the usability for all people. Morisawa's UD Shingo font family was designed based on the following three concepts: easy to recognize the shape of the text, easy to read, and unlikely to misread. During the development process, based on the standard that "even small text may be easily recognized", the original shape of each character is reevaluated and adjustments are made. And the process is reiterated to examine whether each character complies with the principles of UD font.

中日韓文字體

這次的改造提案中我們在中文的字體上選用的是森澤的 UD新黑體。UD是指「通用設計」（Universal Design）以清楚易懂的方法和直覺使用的方式，讓設計能在最大的程度上被每個人使用。而森澤的UD字體是基於容易辨認文字外形、容易閱讀、不容易讀錯等概念開發而成的。在細小的尺寸下就能順利辨別出所有文字」為基準，重新檢視相調整原基礎字體的每一個字，反覆檢驗是否符合UD字體的理念。

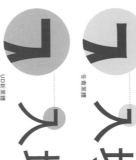

思源黑體
UD新黑體

繁體中文
在日常生活中大顯身手的UD字體

日本語
暮らしのシーンで活躍するUD書体

한글
생활 속에서 활약하는 UD 서체

近年來日本、韓國對台語系大幅增加的生產下，下、下英語語之外，增加的設計概念與風格下，UD新黑體也同時支援日、韓文。

UD新黑體 Conde
以資訊機能的應用為專長，UD新黑體不只有多種字重，比例的字寬也可以選擇，這些可以解決各種的文字串出現在橫向視窗時，有很直接將許多壓力在橫向壓縮的情況。

UD新黑體的設計以簡化行筆畫的設計，更在視線呈現上更簡單、清晰。遠距離或是光源模糊的情況下更容易看得清楚。

UD新黑體的設計以簡化行筆畫的設計，即使在視覺辨別上也更清晰。

冬青黑體
UD新黑體

UD新黑體

森澤特別委託了慶應義塾大學心理學教室的中野泰志教授進行UD字體的比較研究，其中以可辨性為主的實驗力模擬給格與給象體，透過視視力模擬器進行配對比較的檢驗，在平板終端（iPad）上文字的易讀性。

橫列排列的結果		
順位	字型名稱	尺寸比
1位	UD新黑體	0.579
2位	A公司黑體	0.563
3位	B公司黑體	0.442
4位	A公司UD黑體	0.317
5位	AG明朝黑體	0.242

直列排列的結果		
順位	字型名稱	尺寸比
1位	UD新黑體	0.475
2位	A公司黑體	0.413
3位	B公司黑體	0.331
4位	A公司UD黑體	0.106
5位	AG明朝黑體	0.056

配對比較法（Scheffe's method）
組合所有字體秩兩兩比較，再判斷每一種字體較為易辨識、辨識度如何。
利用此種建立辨識尺度理的方法。

UD新黑體
EL L R M DB
100% 90% 80% 70% 60% 50%
B H U

Latin Typeface

In this proposal, we choose Fontsmith's FS Millbank for Latin. FS Millbank is designed for signage as its major application. To mitigate possible reading obstacles including moving, long distance, blurry view, halo, or angles, FS Millbank's legibility was enhanced.

歐文字體

這次的改造提案中我們在歐文字體上選用的是Fontsmith的 FS Millbank。FS Millbank是以指標作為主要運用概念而設計的字體。為了因應像是行徑間、遠距離、視線模糊、光暈或是各種視角等容易造成誤讀的種種情況，特別在可辨性這方面做了加強。

FS Millbank

ABCDEFGHIJKLMNOPQRSTUVWXYZ
abcdefghijklmnopqrstuvwxyz
0123456789@&!?%$€£¥

—— FS Millbank
—— FS Millbank Negative

Arrivals
Arrivals
FS Millbank Negative

Avenir
x **Signage System**

Helvetica
x **Signage System**

FS Millbank
x **Signage System**

Frutiger
x **Signage System**

相較於常使用在指標的 Helvetica 和 Frutiger，Avenir，在同樣的字高下，FS Millbank可以有效地擁有較寬的空間。

SC36 SC36
FS Millbank Helvetica

Illuminate Illuminate

在最有的閱讀條件下，字體的細節將常因模糊或光暈而消失，反而概決定閱讀程度的是字體的框架。像是大寫的「I」和小寫的「L」，在結構上原本就很相似，所以加上襯線或是凸顯尾部的設計都可以幫助我們辨別字母。

Pictograms

The symbol is a visual rather than textual approach of communication that provides a brief image representation for a particular location, service, or action. German designer Otl Aicher, who was responsible for the overall signage system for the 1972 Munich Olympics, once wrote, "A symbol is like a term, an appeal, and not like a description. It is more compact, a conclusion without flourish and coincidence." Hence the simple, intuitive and clear sign is what we want to implement in this proposal of the signage design.

標示符號

標示符號是視覺而非文字與人們溝通的方式，能為特定地點、服務或行動提供簡短的圖像表達。曾經為1972年慕尼黑奧運會負責整體識別系統的德國設計師 Otl Aicher 曾經說過：「符號不是描述，更像是一種術語，一個訴求，是更為簡潔有力的，沒有著華麗文藻，沒有巧合的總結。」因此簡潔、直覺且清楚的標誌符號，就是我們這次提案中想在指標設計中導入的。

 Departure
 Arrival
 Check In
 Customs
 Passport Control
 Transfer
 VIP Lounge

 Taoyuan Airport MRT
 Bus
 Bus to High Speed Rail
 Skytrain
 Taxi
 Car Park 1
 Nursery

 Toilet
 Accessible Toilet
 ATM
 Bank
 Car Park 1
 Post Office
 First Aid

以 FS Millbank Icon為基礎，在歐文字體同樣的視覺風格下再進一步優化，改造成適合桃園機場使用的標示符號。

基於 Otl Aicher的理論，透過連貫且相同的元件，有利於形成共通的視覺語言，可以加深且延續我們對於圖像符號的認知。

考量到在深色背景使用時，模糊或是暈光都會使許改變字體的外輪廓和字腔，特別在每個字畫加入了在反白使用的版本。

UNIVERSAL
DESIGN
IN
COLORS

色彩
通用設計
—

Color vision deficiency can be generally divided into trichromacy, dichromacy and total color blindness. Surveys show one in every 20 males and 500 females suffer from this deficiency. Based on this parameter, over 600,000 people in Taiwan are estimated with this issue, excluding cataract patients and senior population. Universal design aims to serve as many people as possible, so it's necessary to integrate this approach into colors.

色彩辨識缺陷的類型，大致上可分為三色視覺（色盲）、二色視覺（色盲）、單色視覺（全色盲），具有色彩辨識障礙常並要。一般而言，明暗辨別障礙的人口比例約是：每20位男性中會有一位、每500位女性中會有1人，若依此比例推則以台灣的人口來算，則有60萬人以上有色彩辨識障礙等眼睛疾病的人口以及高齡人口，通用設計的價值在於「盡量做到顧全更多人的設計」，所以在色彩運用上導入通用設計的概念是有其必要性的。

Basically, there are three main criteria for universal design in colors:
1. Brightness and contrast
2. Outline and clarity
3. Color discrimbility

在考量色彩的通用設計上，大致上需要掌握三項重點：
1. 明度對比的高低的考量
2. 輪廓清晰與否的考量
3. 色彩辨認難易的考量

1.Brightness and Contrast

Even with obvious hues, brightness and contrast may impact recognition. Generally, brightness contrasts should be at least four levels.

1.明度對比高低的考量

即使有色相差異性大，但也有目標物因為色彩明度對比不大而無法輕易辨識的情形發生，因此色彩明度對比的考量非常重要。一般而言，明度對比至少要是4個階差。

色相不同，明暗差只差距1個階差

明度相差超過4個階差以上

2.Outline and Clarity

It's not enough to rely solely on colors in reading. Shapes and outlines should be considered alongside with colors when designing pictograms.

2.輪廓清晰與否的考量

只依靠色彩來區別被閱讀的目標物是不夠的，需要同時把輪廓形狀與色彩的搭配考量進去以提高辨識性。這也意味著Pictogram與色彩的相輔要性。

一般人看到的紅色與綠色

色盲辨別的紅色與綠色

3.Color Discernibility

To people with color vision deficiency from red to green, certain combinations will be difficult to recognize. Therefore, these combinations should be avoided as much as possible, or adding frames when unavoidable.

3.色彩辨認難易的考量

對於難以區別紅色至綠色的色彩辨識障礙者來說，紅與綠色、黃與黃綠色等的色彩有著很大的辨識障礙，所以盡量避免在公共設施上使用如此的色彩搭配，若是特殊情況無法避免色，就會在兩色之間加上深色或淺色的框。

一般人看到的色彩

紅色盲辨識到的色彩

10unit
17unit
6unit

5unit 5unit

7unit
8unit
6unit

19unit
19unit

目的地日語與韓語

目的地中文

目的地英文

標示符號

方向指示

路線輔助

Primary Information

新幹線へのバス
고속전철로 가는 버스
Bus to High Speed Rail
高鐵接駁車

 5 min

新幹線へのバス
고속전철로 가는 버스

高鐵接駁車

Bus to High Speed Rail

 5 min

出境大廳
Departure Hall
出発ホール
출발대기실

Secondary Information

Primary Information

Secondary Information

Information & Pictograms

Information & Direction

MORISAWA × 字誌

MORISAWA × 字誌

MORISAWA × 字誌

MORISAWA × 字誌

MORISAWA × 字誌

MORISAWA × 字誌

MORISAWA × 字誌

MORISAWA × 字誌

MORISAWA × 字誌

MORISAWA × 字誌

MORISAWA × 字誌

MORISAWA × 字誌

MORISAWA × 字誌

MORISAWA × 字誌

MORISAWA × 字誌

MORISAWA × 字誌

MORISAWA × 字誌

MORISAWA × 字誌

MORISAWA × 字誌

MORISAWA × 字誌

MORISAWA × 字誌

MORISAWA × 字誌

MORISAWA × 字誌

MORISAWA × 字誌

MORISAWA × 字誌

MORISAWA × 字誌

MORISAWA × 字誌

MORISAWA × 字誌

MORISAWA × 字誌

MORISAWA × 字誌

MORISAWA × 字誌

MORISAWA × 字誌

MORISAWA × 字誌

MORISAWA × 字誌

MORISAWA × 字誌

MORISAWA × 字誌

MORISAWA × 字誌

MORISAWA × 字誌

MORISAWA × 字誌

MORISAWA × 字誌

MORISAWA × 字誌

MORISAWA × 字誌

MORISAWA × 字誌

MORISAWA × 字誌

MORISAWA × 字誌

MORISAWA × 字誌

MORISAWA × 字誌

MORISAWA × 字誌

MORISAWA × 字誌

MORISAWA × 字誌

MORISAWA × 字誌

MORISAWA × 字誌

MORISAWA × 字誌

MORISAWA × 字誌

MORISAWA × 字誌

MORISAWA × 字誌

MORISAWA × 字誌

MORISAWA × 字誌

MORISAWA × 字誌

MORISAWA × 字誌

MORISAWA × 字誌

MORISAWA × 字誌

MORISAWA × 字誌

MORISAWA × 字誌